小王子

Le Petit Prince

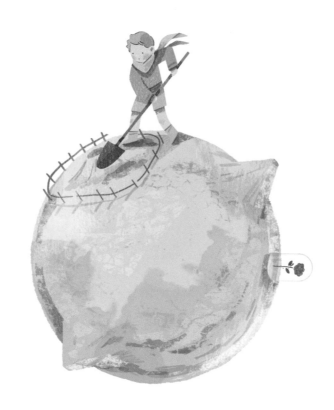

安東尼·聖修伯里 著　　森雨漫/吳小鷺 編繪　　李玉民 譯

獻給萊昂·維特

我這本書獻給一個大人，還請所有孩子諒解。

首先，我有一個重要的理由：這個大人是我的最好朋友。還有一個理由：這個大人什麼都能夠理解，甚至理解為孩子寫的書。我還有第三個理由：這個大人居住在法國，終日挨餓受凍，確實需要得到安慰。

所有這些理由如果還不夠的話，那麼這本書我倒很願意獻給這個大人成年之前的那個孩子。所有大人當初都是孩子（不過，很少人還記得這一點）。

因此，我的獻詞就更改為：

獻給萊昂·維特

當他還是個小男孩

我六歲那年，有一次在一本描寫原始森林、名為《親歷的故事》的書中，
看到一幅奇妙的插圖，畫的是一條大蟒蛇正吞食一隻野獸。

這便是那幅插圖的臨摹。

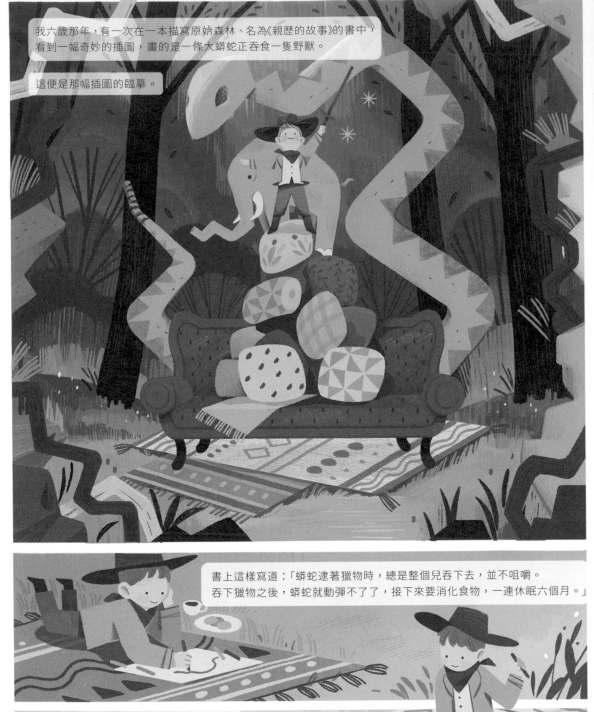

書上這樣寫道：「蟒蛇逮著獵物時，總是整個兒吞下去，並不咀嚼。
吞下獵物之後，蟒蛇就動彈不了了，接下來要消化食物，一連休眠六個月。」

於是，對叢林中的種種奇遇，我思索了好久。
隨後我也拿起彩筆，畫出我生平第一幅畫，即我的繪畫一號作品。

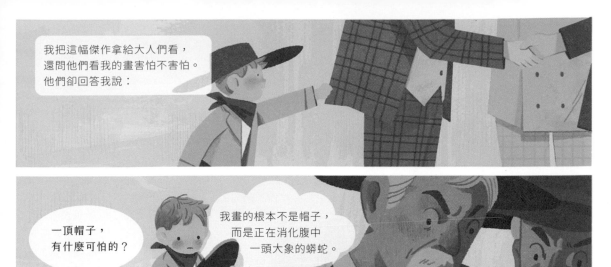

我把這幅傑作拿給大人們看，
還問他們看我的畫害怕不害怕。
他們卻回答我說：

一頂帽子，
有什麼可怕的？

我畫的根本不是帽子，
而是正在消化腹中
一頭大象的蟒蛇。

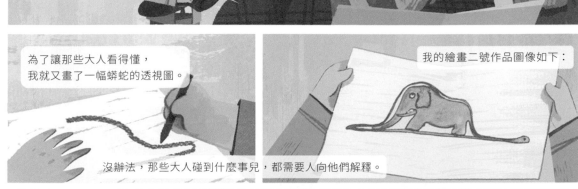

為了讓那些大人看得懂，
我就又畫了一幅蟒蛇的透視圖。

我的繪畫二號作品圖像如下：

沒辦法，那些大人碰到什麼事兒，都需要人向他們解釋。

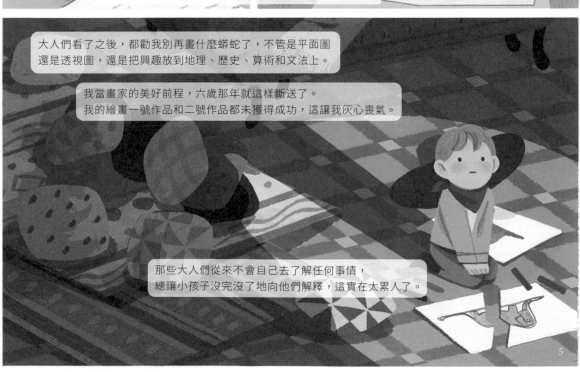

大人們看了之後，都勸我別再畫什麼蟒蛇了，不管是平面圖
還是透視圖，還是把興趣放到地理、歷史、算術和文法上。

我當畫家的美好前程，六歲那年就這樣斷送了。
我的繪畫一號作品和二號作品都未獲得成功，這讓我灰心喪氣。

那些大人們從來不會自己去了解任何事情，
總讓小孩子沒完沒了地向他們解釋，這實在太累人了。

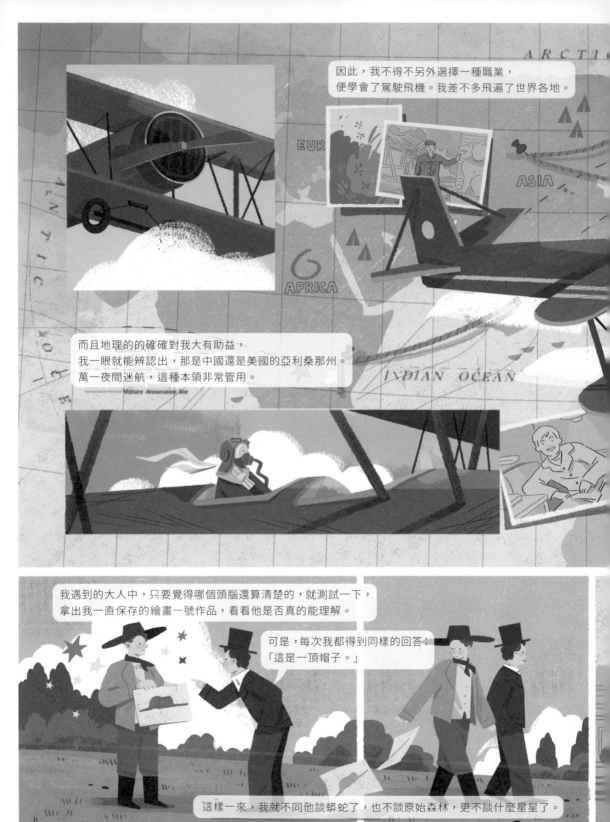

因此，我不得不另外選擇一種職業，
便學會了駕駛飛機。我差不多飛遍了世界各地。

而且地理的的確確對我大有助益，
我一眼就能辨認出，那是中國還是美國的亞利桑那州。
萬一夜間迷航，這種本領非常管用。

我遇到的大人中，只要覺得哪個頭腦還算清楚的，就測試一下，
拿出我一直保存的繪畫一號作品，看看他是否真的能理解。

可是，每次我都得到同樣的回答：
「這是一頂帽子。」

這樣一來，我就不同他談蟒蛇了，也不談原始森林，更不談什麼星星了。

6

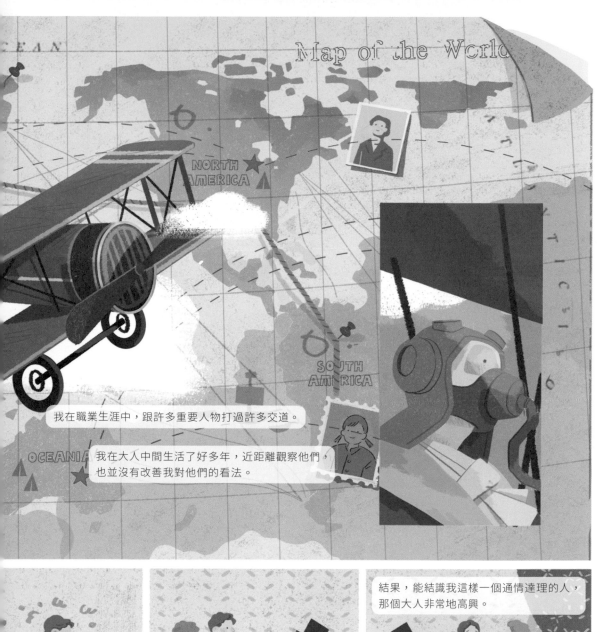

我在職業生涯中，跟許多重要人物打過許多交道。

我在大人中間生活了好多年，近距離觀察他們，
也並沒有改善我對他們的看法。

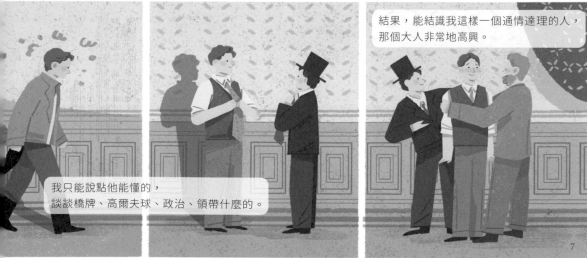

結果，能結識我這樣一個通情達理的人，
那個大人非常地高興。

我只能說點他能懂的，
談談橋牌、高爾夫球、政治、領帶什麼的。

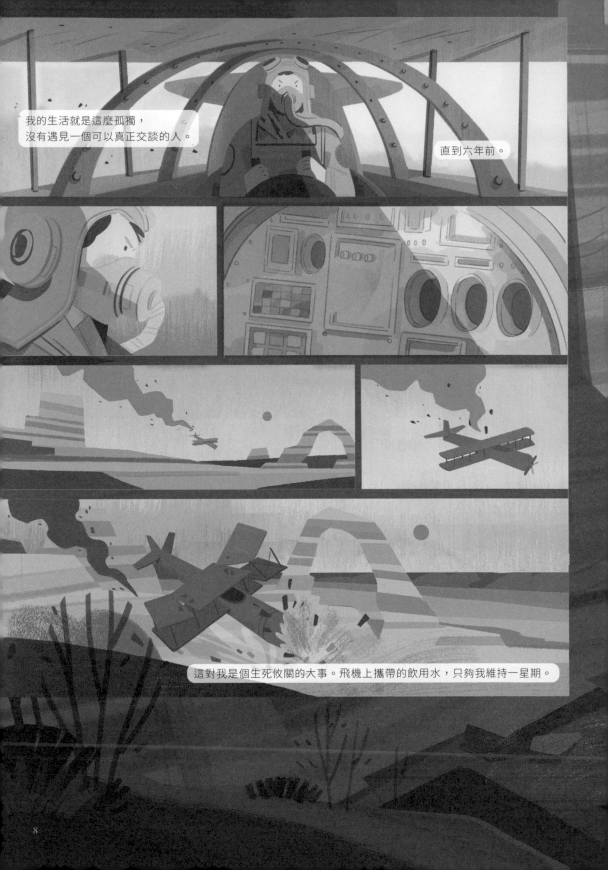

我的生活就是這麼孤獨，
沒有遇見一個可以真正交談的人。

直到六年前。

這對我是個生死攸關的大事。飛機上攜帶的飲用水，只夠我維持一星期。

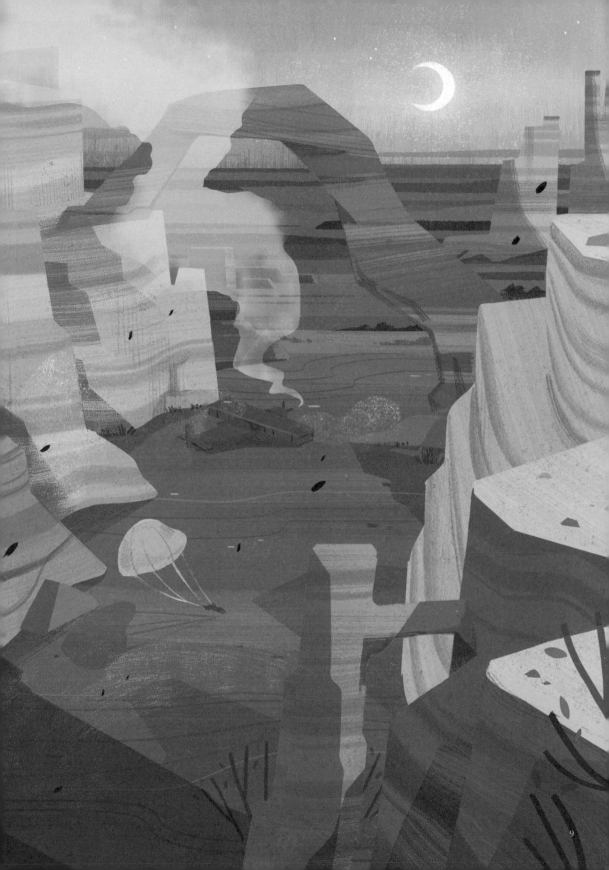

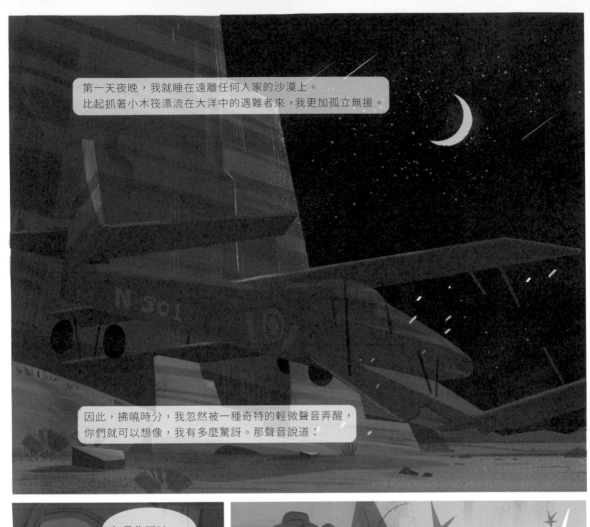

第一天夜晚，我就睡在遠離任何人家的沙漠上。
比起抓著小木筏漂流在大洋中的遇難者來，我更加孤立無援。

因此，拂曉時分，我忽然被一種奇特的輕微聲音弄醒，
你們就可以想像，我有多麼驚訝。那聲音說道：

如果你可以……

給我畫一隻綿羊吧……

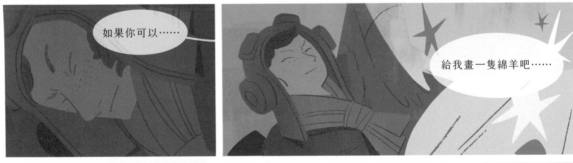

什麼？

給我畫一隻綿羊。

我馬上跳了起來，就像被雷電擊中了一樣。我使勁揉了揉眼睛，
仔細瞧了瞧，看到一個非比尋常的小傢伙，正在那兒一本正經地注視著我。

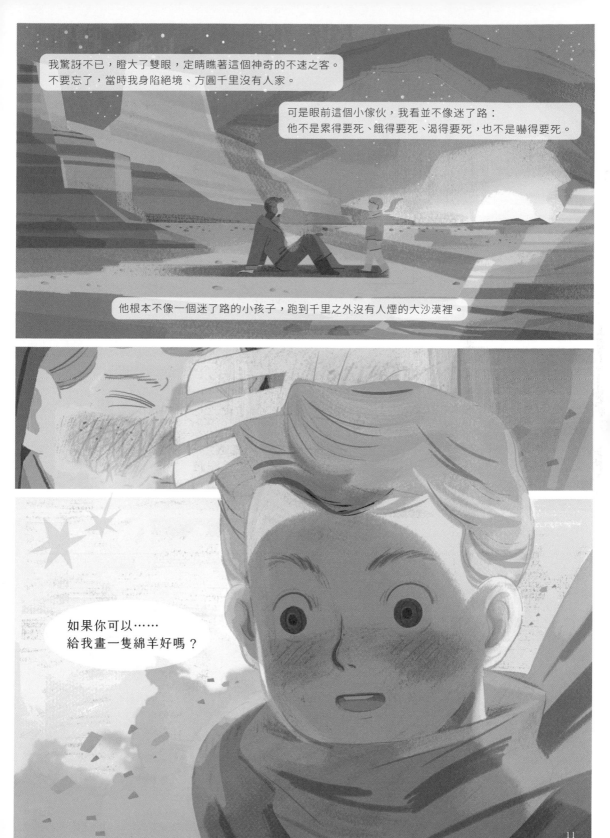

我驚訝不已，瞪大了雙眼，定睛瞧著這個神奇的不速之客。
不要忘了，當時我身陷絕境、方圓千里沒有人家。

可是眼前這個小傢伙，我看並不像迷了路：
他不是累得要死、餓得要死、渴得要死，也不是嚇得要死。

他根本不像一個迷了路的小孩子，跑到千里之外沒有人煙的大沙漠裡。

如果你可以……
給我畫一隻綿羊好嗎？

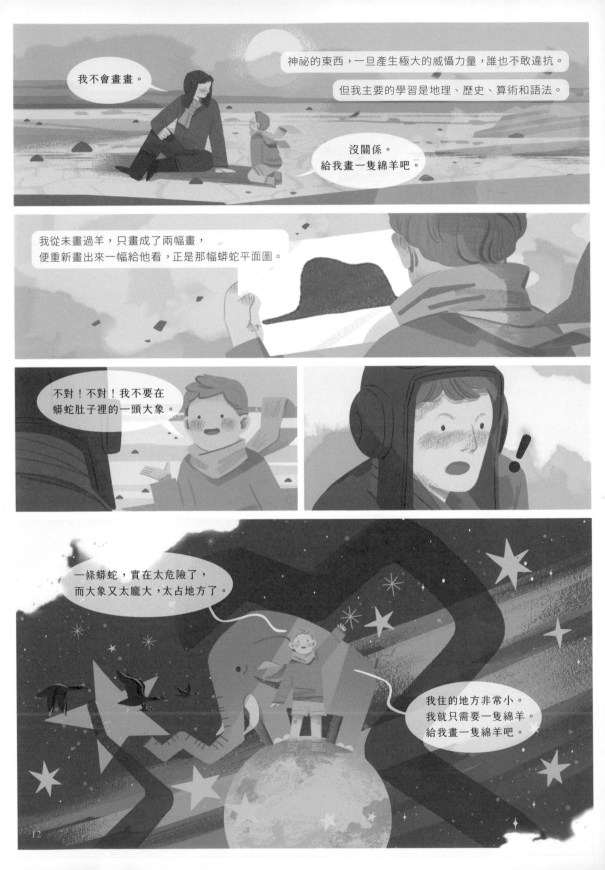

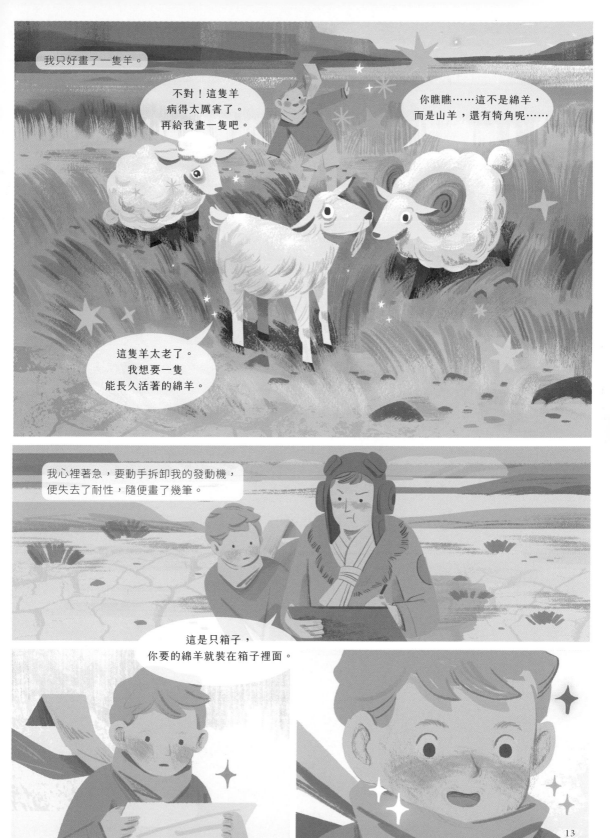

13

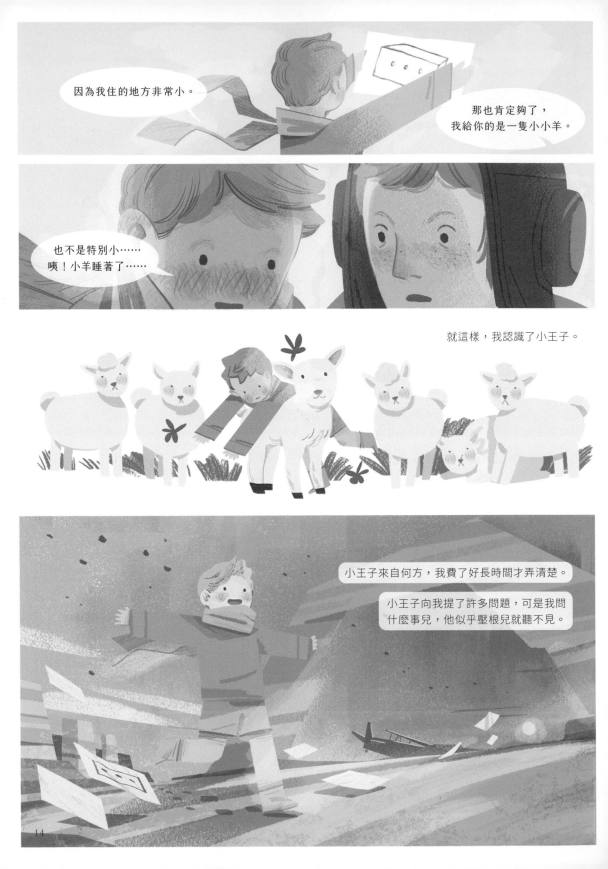

因為我住的地方非常小。

那也肯定夠了，
我給你的是一隻小小羊。

也不是特別小……
咦！小羊睡著了……

就這樣，我認識了小王子。

小王子來自何方，我費了好長時間才弄清楚。

小王子向我提了許多問題，可是我問
什麼事兒，他似乎壓根兒就聽不見。

14

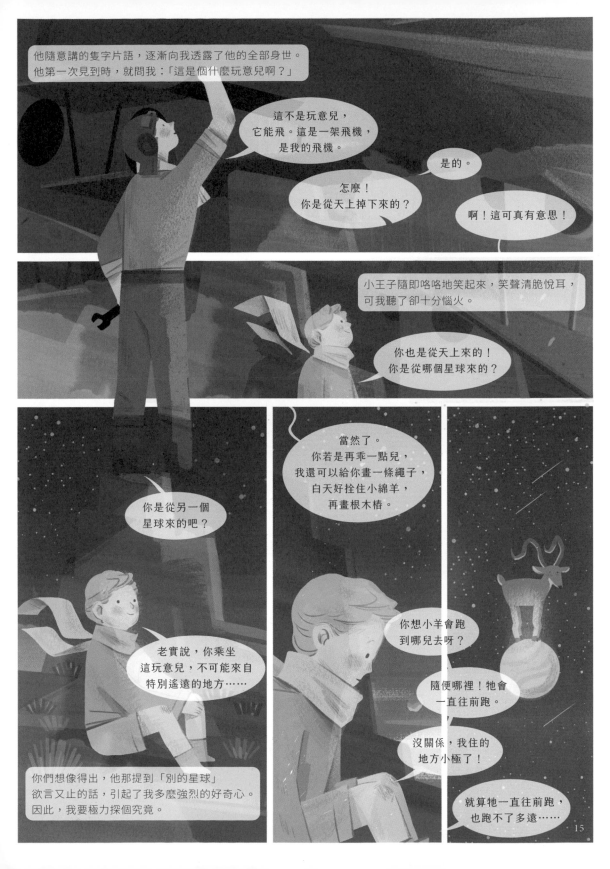

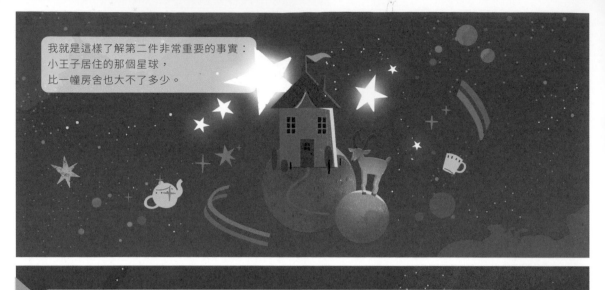

我就是這樣了解第二件非常重要的事實：
小王子居住的那個星球，
比一幢房舍也大不了多少。

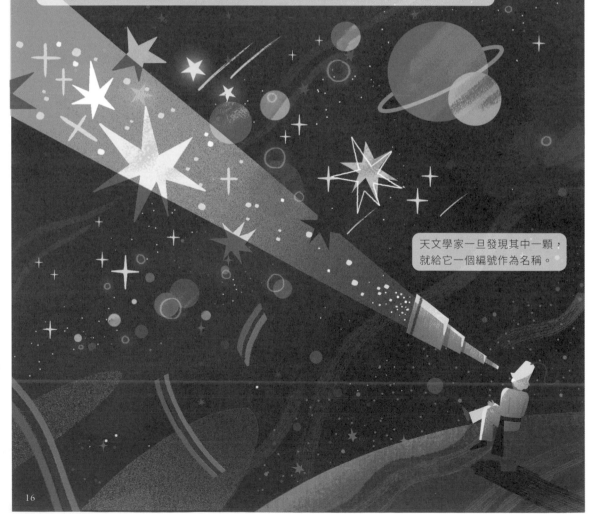

對此我並不感到十分奇怪，我早就知道地球、木星、火星、金星，都是命了名的大行星，
此外還有成千上萬別的星球，有的體積實在太小，用望遠鏡都難以觀測到。

天文學家一旦發現其中一顆，
就給它一個編號作為名稱。

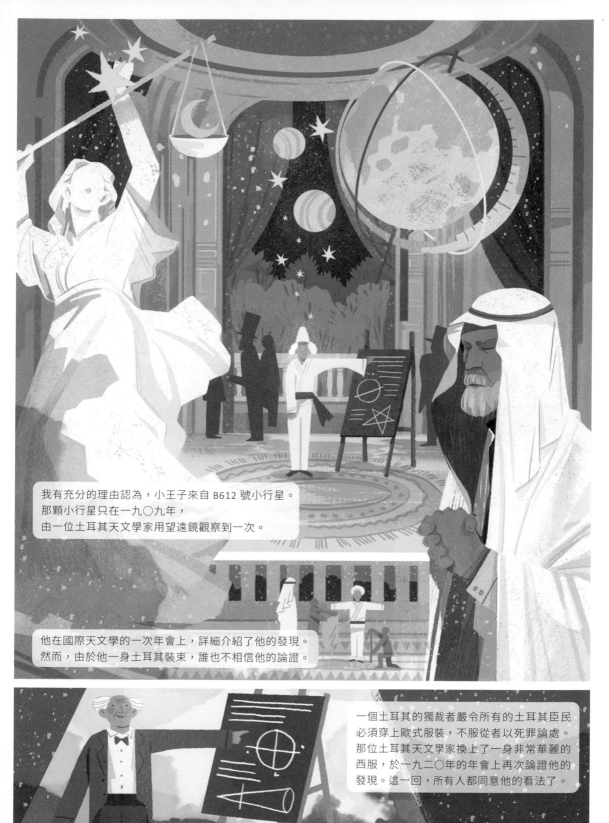

我有充分的理由認為，小王子來自 B612 號小行星。
那顆小行星只在一九○九年，
由一位土耳其天文學家用望遠鏡觀察到一次。

他在國際天文學的一次年會上，詳細介紹了他的發現。
然而，由於他一身土耳其裝束，誰也不相信他的論證。

一個土耳其的獨裁者嚴令所有的土耳其臣民
必須穿上歐式服裝，不服從者以死罪論處。
那位土耳其天文學家換上了一身非常華麗的
西服，於一九二○年的年會上再次論證他的
發現。這一回，所有人都同意他的看法了。

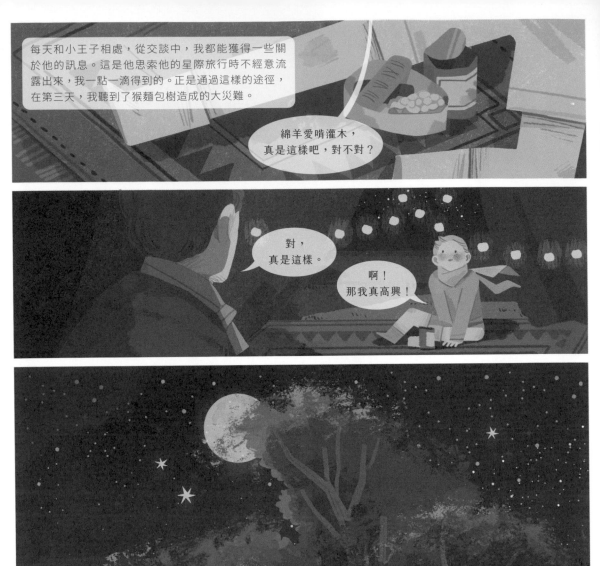

每天和小王子相處，從交談中，我都能獲得一些關於他的訊息。這是他思索他的星際旅行時不經意流露出來，我一點一滴得到的。正是通過這樣的途徑，在第三天，我聽到了猴麵包樹造成的大災難。

綿羊愛啃灌木，真是這樣吧，對不對？

對，真是這樣。

啊！那我真高興！

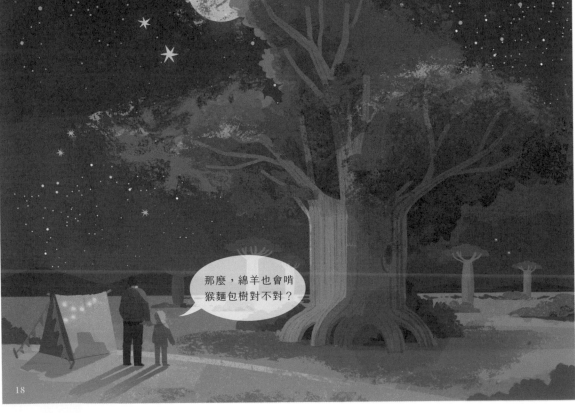

那麼，綿羊也會啃猴麵包樹對不對？

我提醒小王子注意，猴麵包樹可不是灌木，而是參天大樹，有教堂那麼高，就算他帶回去一群大象，也休想啃掉一棵猴麵包樹。

那還得把大象一頭一頭疊起來……

猴麵包樹長成大樹之前，一開始也是小樹苗呀！

可是，你為什麼要讓你的羊啃猴麵包樹苗呢？

凡事都得有個規矩，

每天早晨梳洗完畢，就應該認真清掃星球。
猴麵包樹和玫瑰剛發芽的階段，十分相似，
一旦辨認出猴麵包樹的幼苗，就必須及時根除。
那是非常枯燥乏味的工作，但也特別容易。

原來是這樣：小王子那顆星球也同其他所有的星球一樣，生長著好的植物跟壞的植物。結果，好的植物就產生好的種子，壞的植物就產生壞的種子。然而，種子是看不見的，都埋在深深的土裡休眠。

直到有一天，某顆種子突發奇想地醒來，伸伸懶腰，發出無害而美妙的小嫩芽，小心翼翼地去尋找陽光。如果是小紅蘿蔔或是玫瑰的幼苗，那就隨它想在哪兒生長也無所謂。可是萬一是一株壞的植物，一旦認出來，就應該立即拔掉。

在小王子住的那個星球上，恰恰就有特別可怕的種子……那就是猴麵包樹的種子。

他那星球的土壤，飽受了猴麵包樹種子的侵擾。如果下手太晚的話，一棵猴麵包樹一旦長起來，就永遠也根除不掉了。它會霸占整個星球，用其樹根將星球穿透。

假如星球太小，而猴麵包樹又太多的話，那個星球就非得給撐爆了不可……

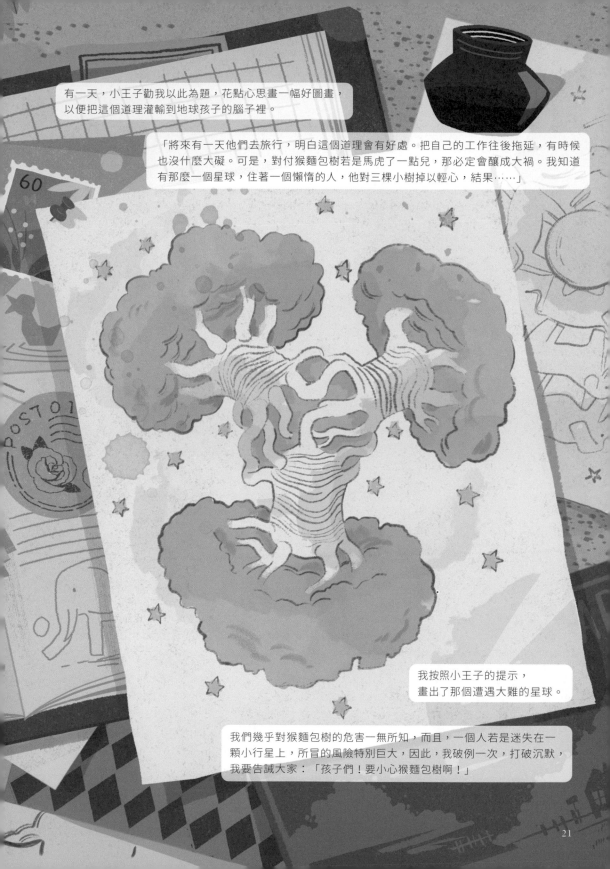

有一天，小王子勸我以此為題，花點心思畫一幅好圖畫，以便把這個道理灌輸到地球孩子的腦子裡。

「將來有一天他們去旅行，明白這個道理會有好處。把自己的工作往後拖延，有時候也沒什麼大礙。可是，對付猴麵包樹若是馬虎了一點兒，那必定會釀成大禍。我知道有那麼一個星球，住著一個懶惰的人，他對三棵小樹掉以輕心，結果……」

我按照小王子的提示，畫出了那個遭遇大難的星球。

我們幾乎對猴麵包樹的危害一無所知，而且，一個人若是迷失在一顆小行星上，所冒的風險特別巨大，因此，我破例一次，打破沉默，我要告誡大家：「孩子們！要小心猴麵包樹啊！」

21

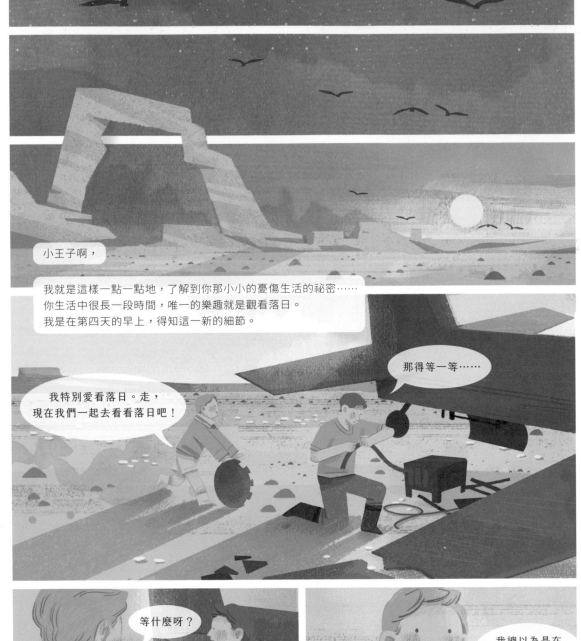

小王子啊，

我就是這樣一點一點地，了解到你那小小的憂傷生活的祕密……
你生活中很長一段時間，唯一的樂趣就是觀看落日。
我是在第四天的早上，得知這一新的細節。

那得等一等……

我特別愛看落日。走，
現在我們一起去看看落日吧！

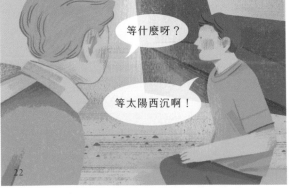

等什麼呀？

等太陽西沉啊！

我總以為是在
自己的家鄉呢！

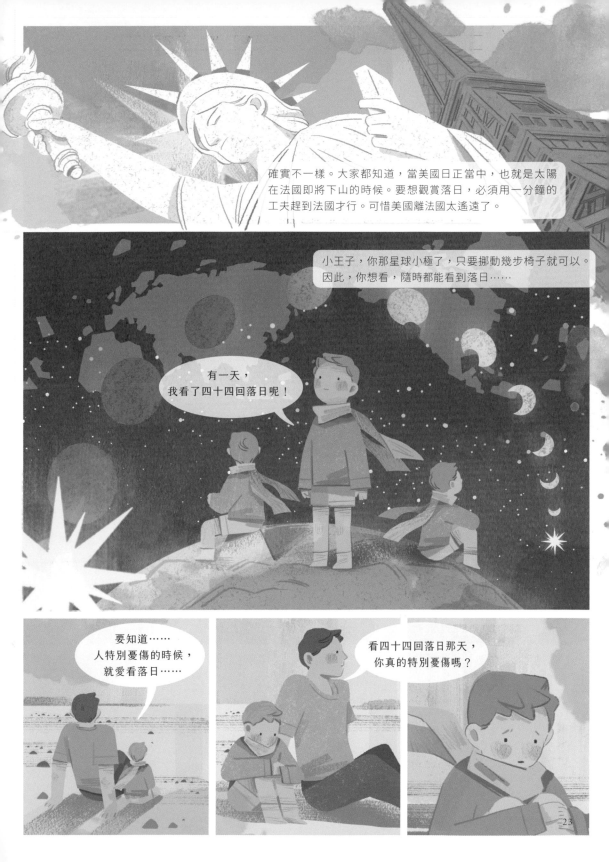

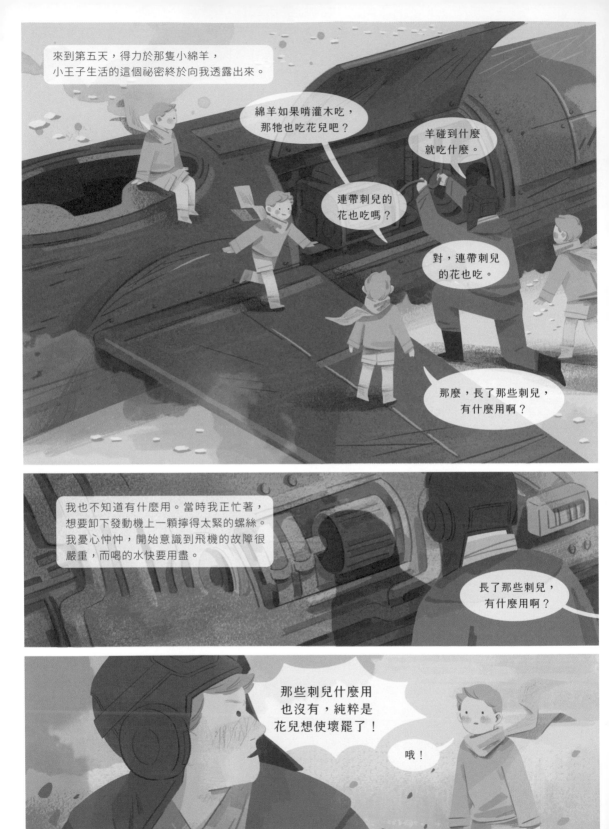

來到第五天，得力於那隻小綿羊，
小王子生活的這個祕密終於向我透露出來。

綿羊如果啃灌木吃，
那牠也吃花兒吧？

羊碰到什麼
就吃什麼。

連帶刺兒的
花也吃嗎？

對，連帶刺兒
的花也吃。

那麼，長了那些刺兒，
有什麼用啊？

我也不知道有什麼用。當時我正忙著，
想要卸下發動機上一顆擰得太緊的螺絲。
我憂心忡忡，開始意識到飛機的故障很
嚴重，而喝的水快要用盡。

長了那些刺兒，
有什麼用啊？

那些刺兒什麼用
也沒有，純粹是
花兒想使壞罷了！

哦！

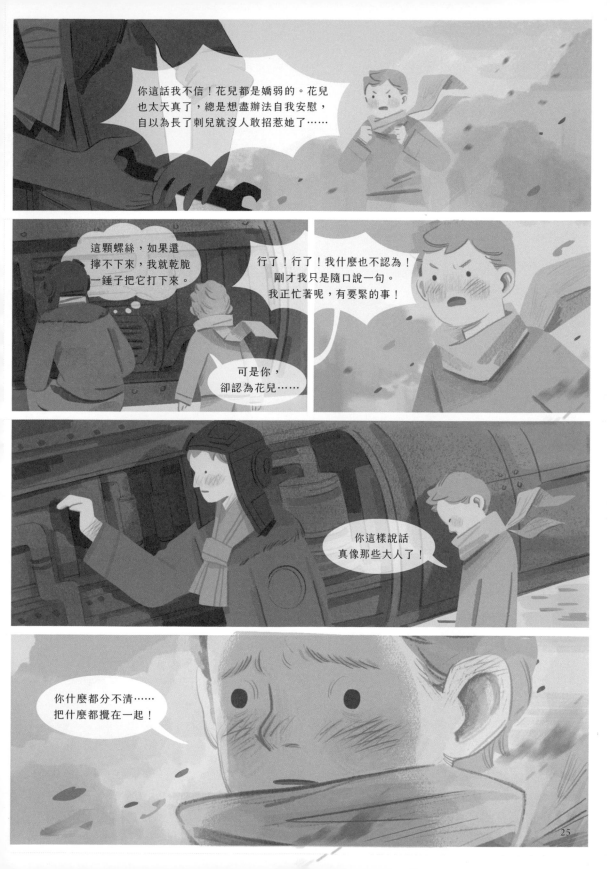

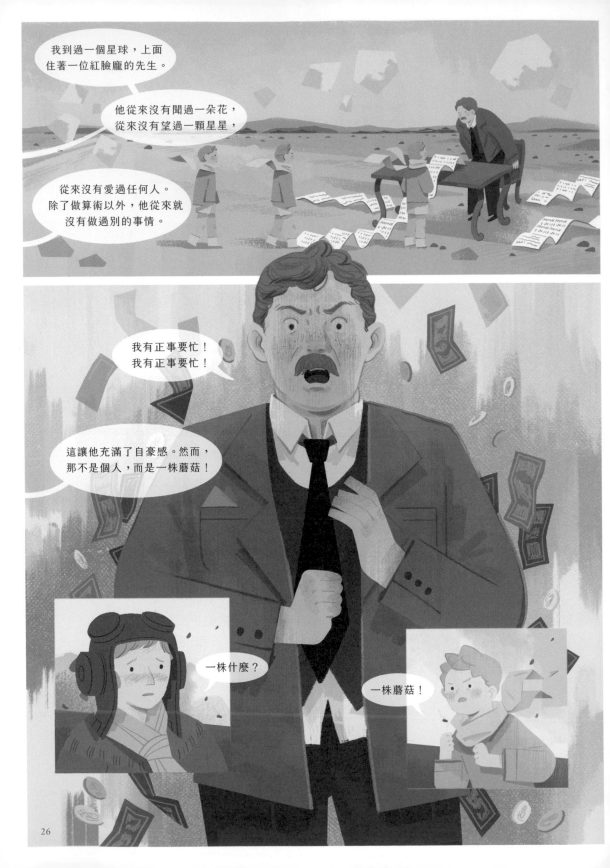

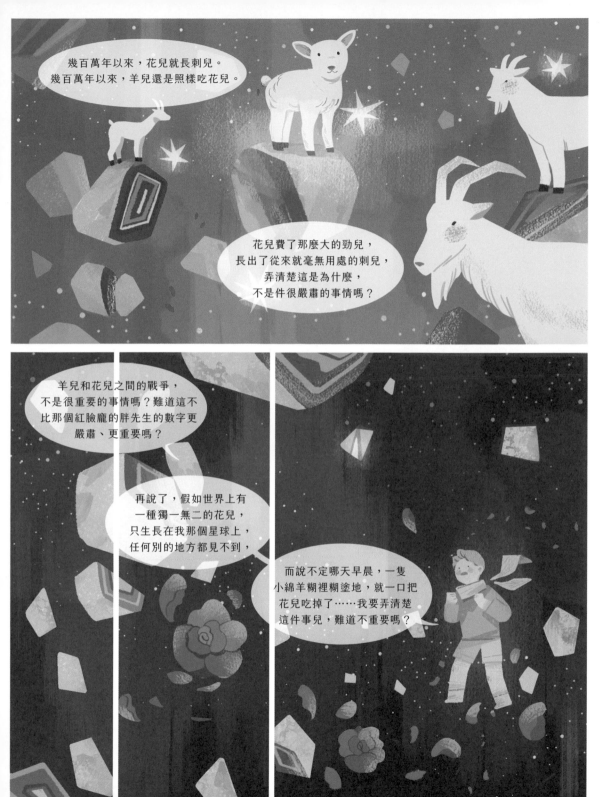

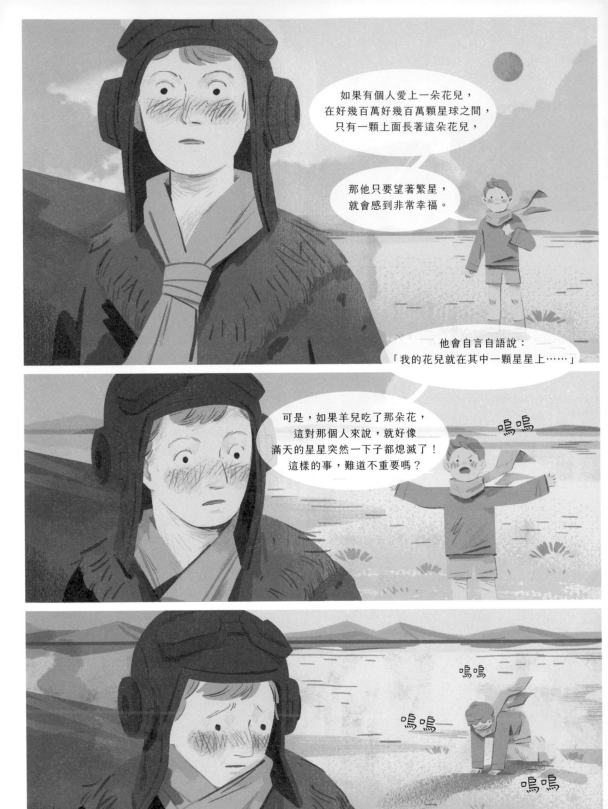

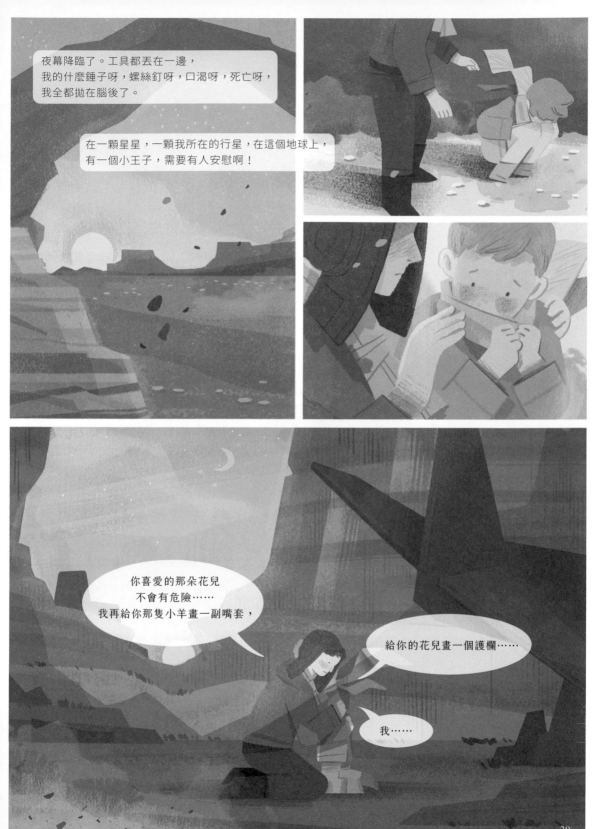

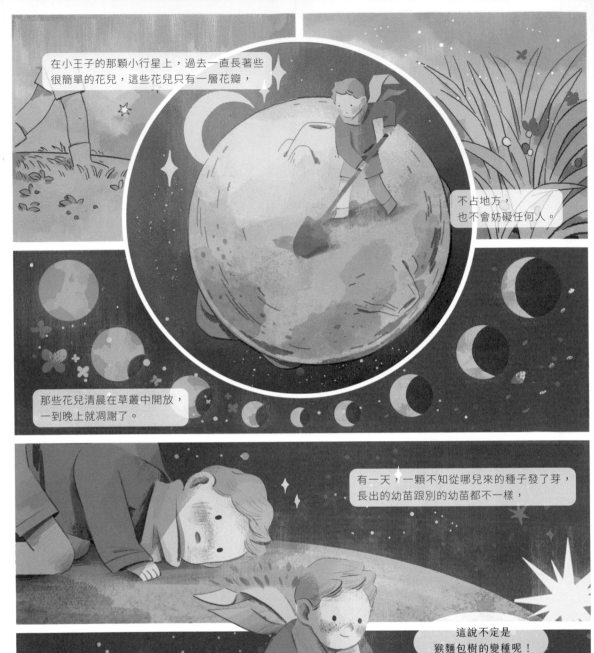

在小王子的那顆小行星上，過去一直長著些
很簡單的花兒，這些花兒只有一層花瓣，

不占地方，
也不會妨礙任何人。

那些花兒清晨在草叢中開放，
一到晚上就凋謝了。

有一天，一顆不知從哪兒來的種子發了芽，
長出的幼苗跟別的幼苗都不一樣，

這說不定是
猴麵包樹的變種呢！

但是沒過多久，這株小植物就
停止生長，開始孕育花朵了。

小王子眼看著它長出來一個很大的花蕾，
心想這花蕾裡一定會出現奇妙的景象。

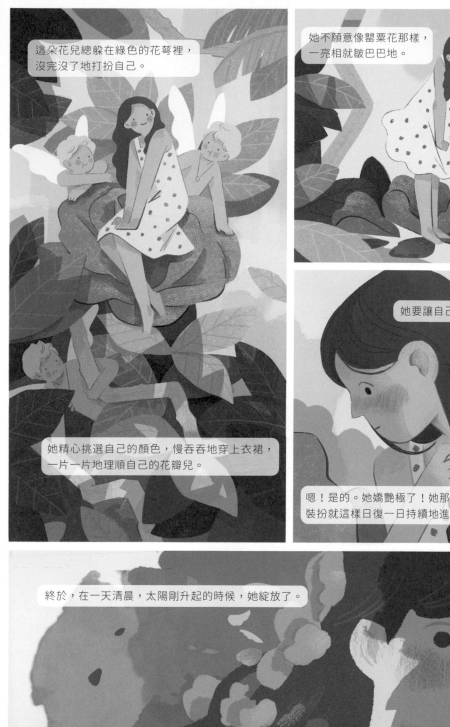

這朵花兒總躲在綠色的花萼裡，
沒完沒了地打扮自己。

她精心挑選自己的顏色，慢吞吞地穿上衣裙，
一片一片地理順自己的花瓣兒。

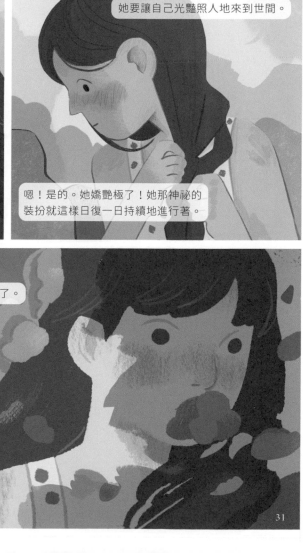

她不願意像罌粟花那樣，
一亮相就皺巴巴地。

她要讓自己光豔照人地來到世間。

嗯！是的。她嬌豔極了！她那神祕的
裝扮就這樣日復一日持續地進行著。

終於，在一天清晨，太陽剛升起的時候，她綻放了。

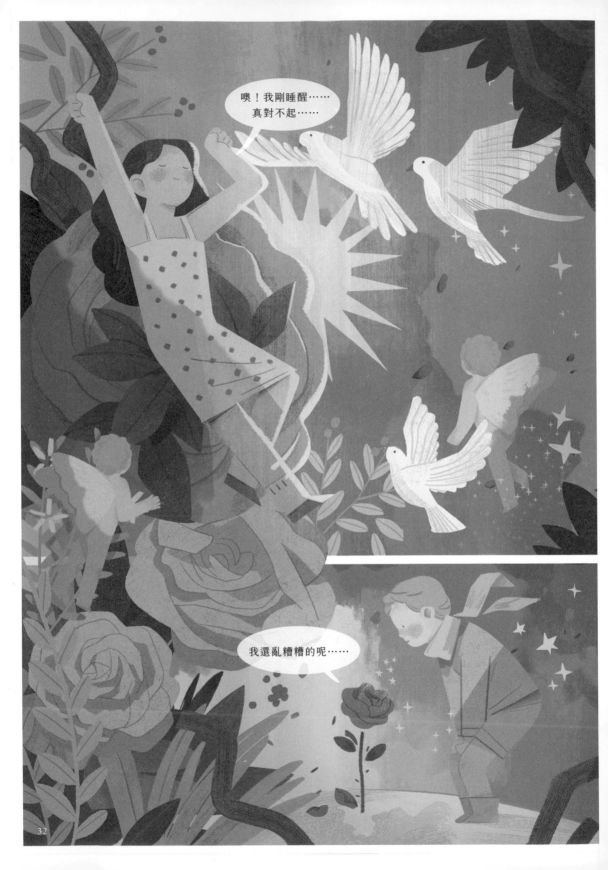

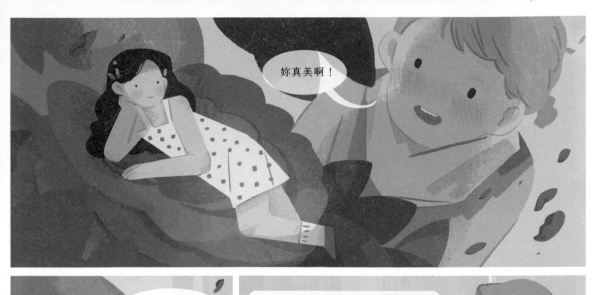

妳真美啊！

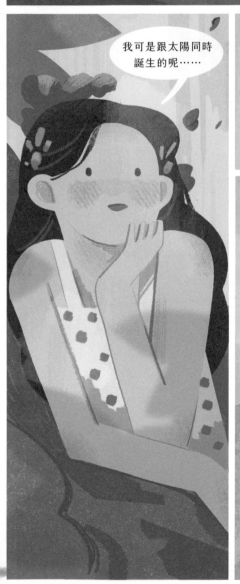

我可是跟太陽同時
誕生的呢……

小王子看得出來，這花兒不太謙虛，
不過，她實在太漂亮了！

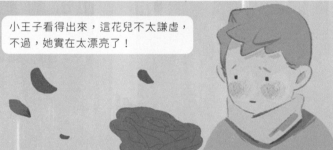

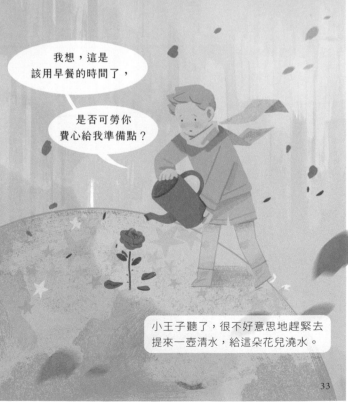

我想，這是
該用早餐的時間了，

是否可勞你
費心給我準備點？

小王子聽了，很不好意思地趕緊去
提來一壺清水，給這朵花兒澆水。

33

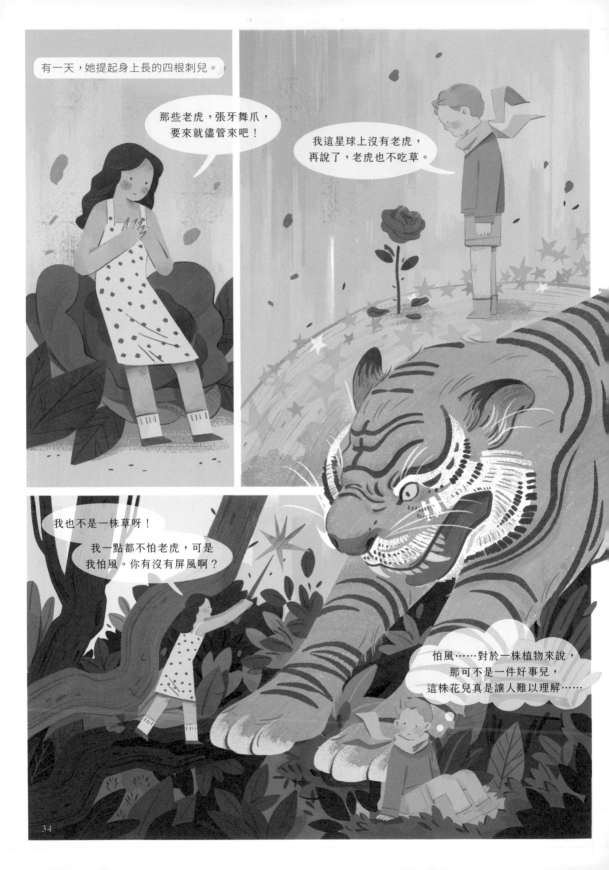

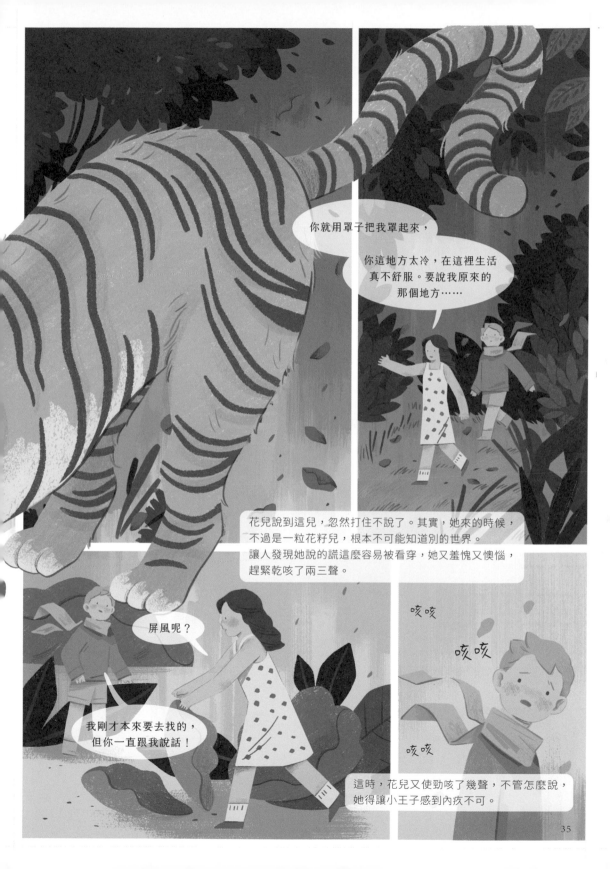

你就用罩子把我罩起來，

你這地方太冷，在這裡生活
真不舒服。要說我原來的
那個地方……

花兒說到這兒，忽然打住不說了。其實，她來的時候，
不過是一粒花籽兒，根本不可能知道別的世界。
讓人發現她說的謊這麼容易被看穿，她又羞愧又懊惱，
趕緊乾咳了兩三聲。

咳咳

咳咳

屏風呢？

我剛才本來要去找的，
但你一直跟我說話！

咳咳

這時，花兒又使勁咳了幾聲，不管怎麼說，
她得讓小王子感到內疚不可。

這樣一來，小王子儘管真心真意喜愛這朵花兒，可還是很快就對她起了疑心。本來是無關緊要的話，他也全當真了，自己反而弄得痛苦不堪。

> 當時我就不該聽她那些話，
> 永遠也不要聽花兒說什麼，
> 只要看著她、聞著花香就行了。

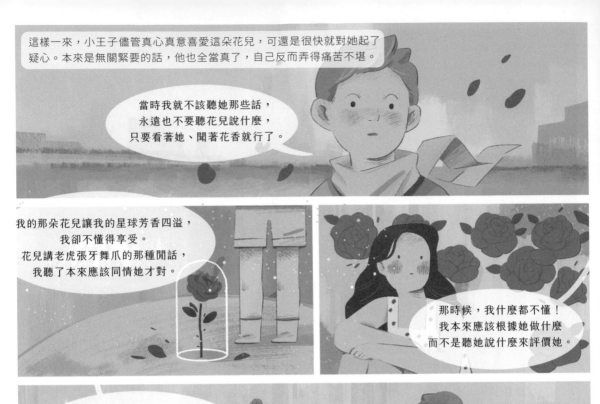

我的那朵花兒讓我的星球芳香四溢，
我卻不懂得享受。
花兒講老虎張牙舞爪的那種閒話，
我聽了本來應該同情她才對。

> 那時候，我什麼都不懂！
> 我本來應該根據她做什麼
> 而不是聽她說什麼來評價她。

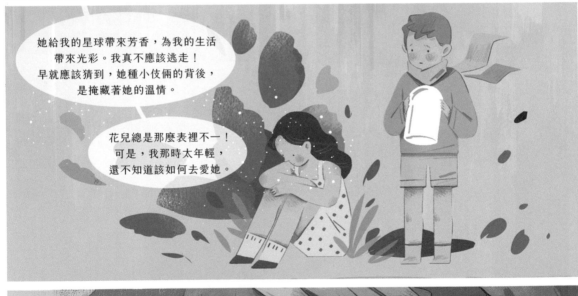

> 她給我的星球帶來芳香，為我的生活
> 帶來光彩。我真不應該逃走！
> 早就應該猜到，她種小伎倆的背後，
> 是掩藏著她的溫情。

> 花兒總是那麼表裡不一！
> 可是，我那時太年輕，
> 還不知道該如何去愛她。

我摸了摸他的頭，安慰他。

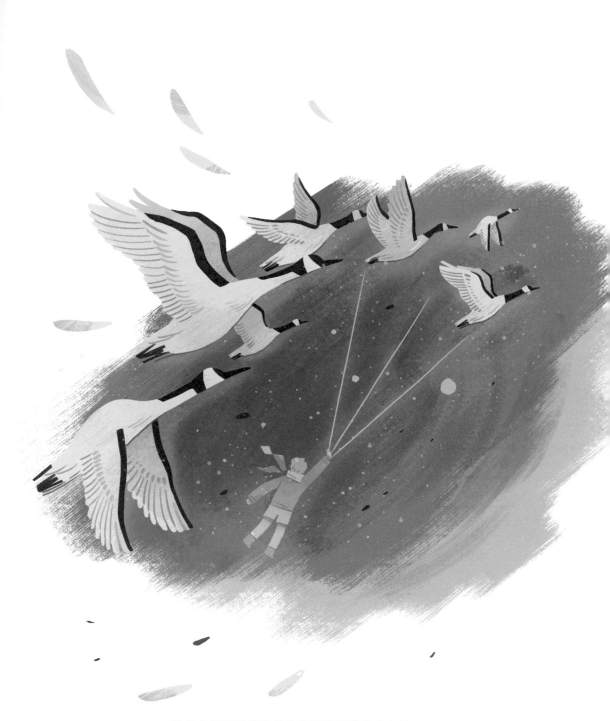

想必小王子是借助候鳥的遷徙而離家出走的。

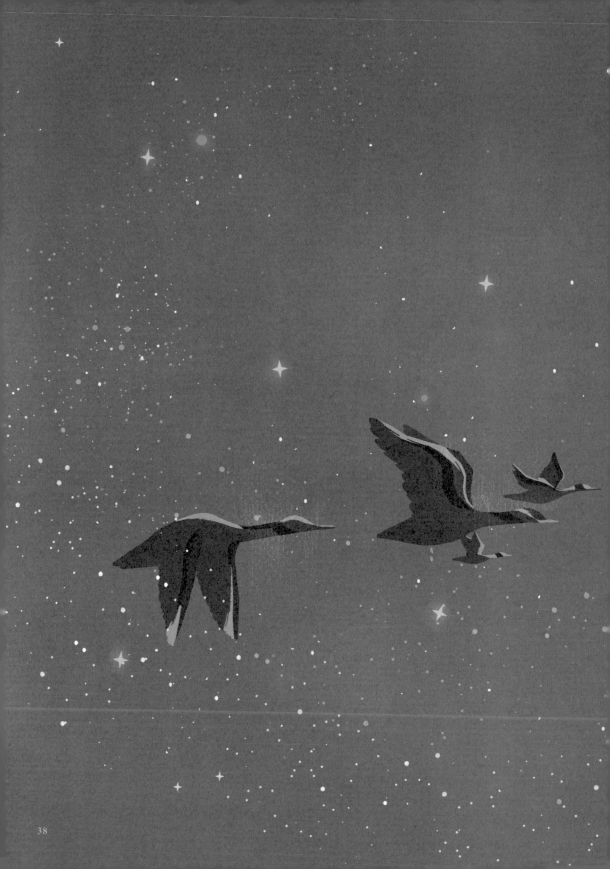

在他準備出發的那天早上，
他將自己的星球收拾得整整齊齊，
把上頭的活火山打掃得乾乾淨淨。

他擁有兩座活火山，
早上把早餐加熱很方便。
他還有一座死火山。

火山口保持通暢，火山就會慢慢地
有規律地燃燒，才不會突然地大爆發。
火山爆發就跟煙囪裡的火焰差不多。

在地球上，人們顯然個頭兒太小，沒辦法清理火山口。
這就是為什麼，火山爆發給我們帶來許多麻煩。

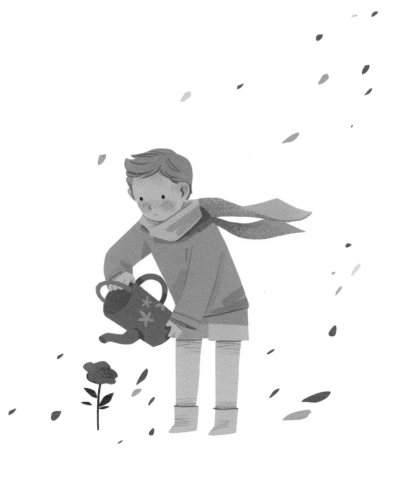

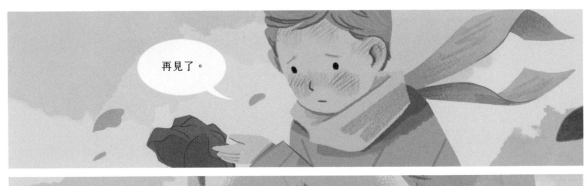

再見了。

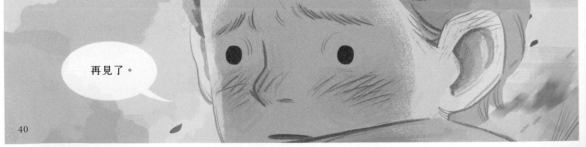

再見了。

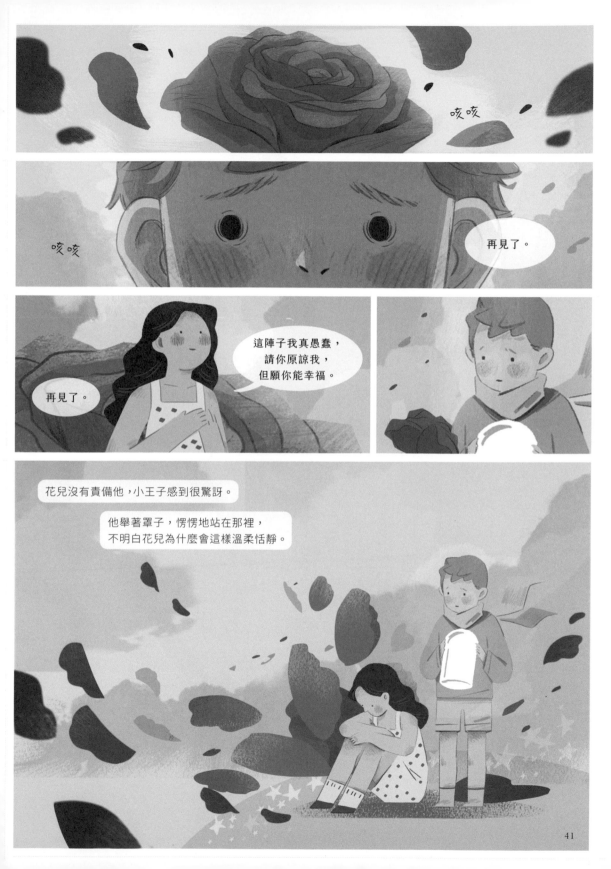

咳咳

咳咳

再見了。

這陣子我真愚蠢，
請你原諒我，
但願你能幸福。

再見了。

花兒沒有責備他，小王子感到很驚訝。

他舉著罩子，愣愣地站在那裡，
不明白花兒為什麼會這樣溫柔恬靜。

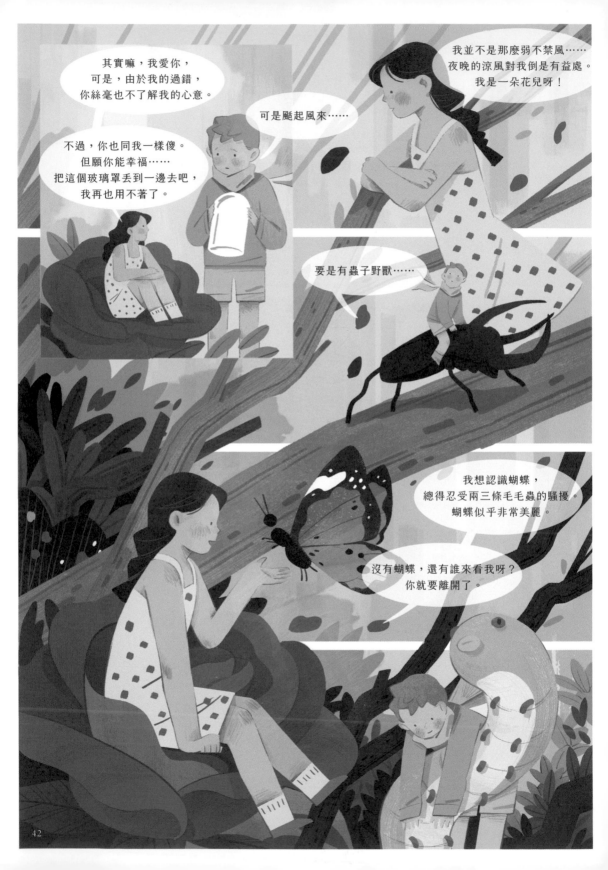

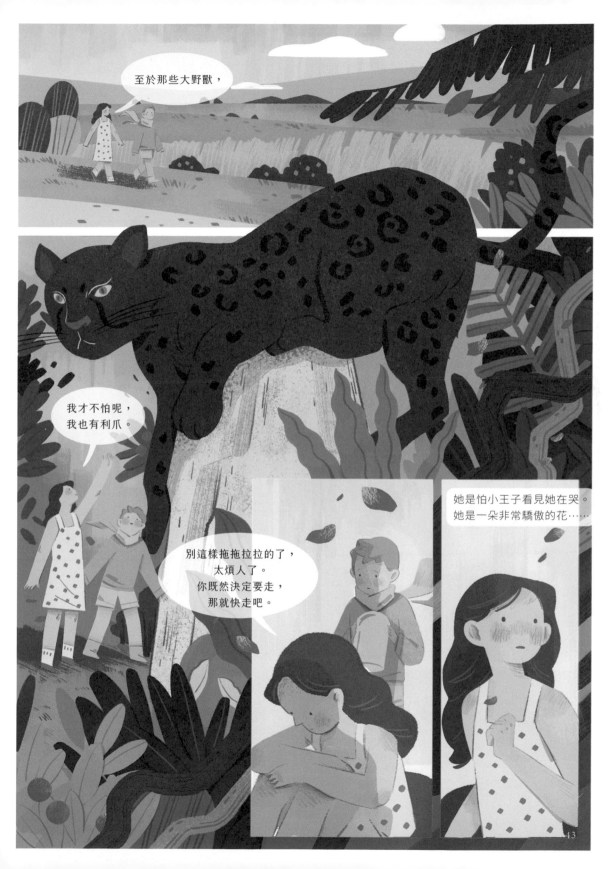

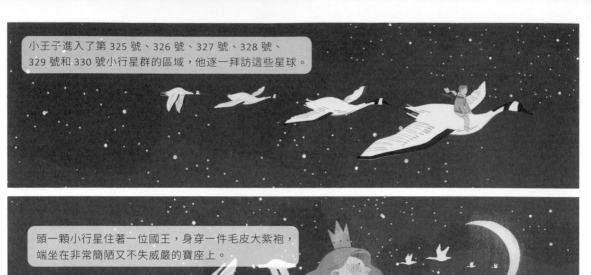

小王子進入了第 325 號、326 號、327 號、328 號、329 號和 330 號小行星群的區域，他逐一拜訪這些星球。

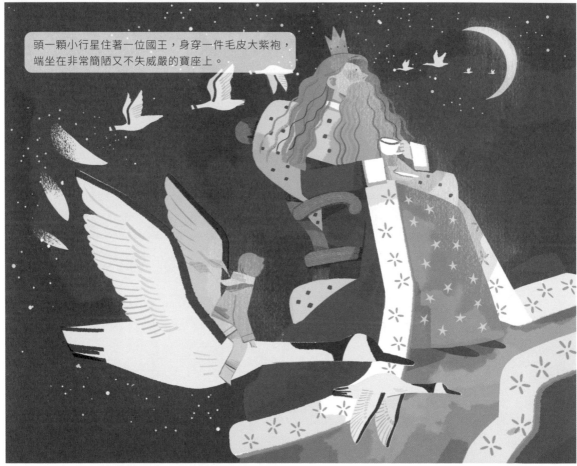

頭一顆小行星住著一位國王，身穿一件毛皮大紫袍，端坐在非常簡陋又不失威嚴的寶座上。

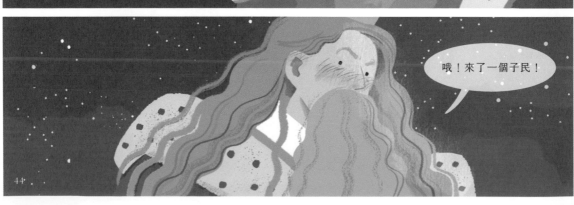

哦！來了一個子民！

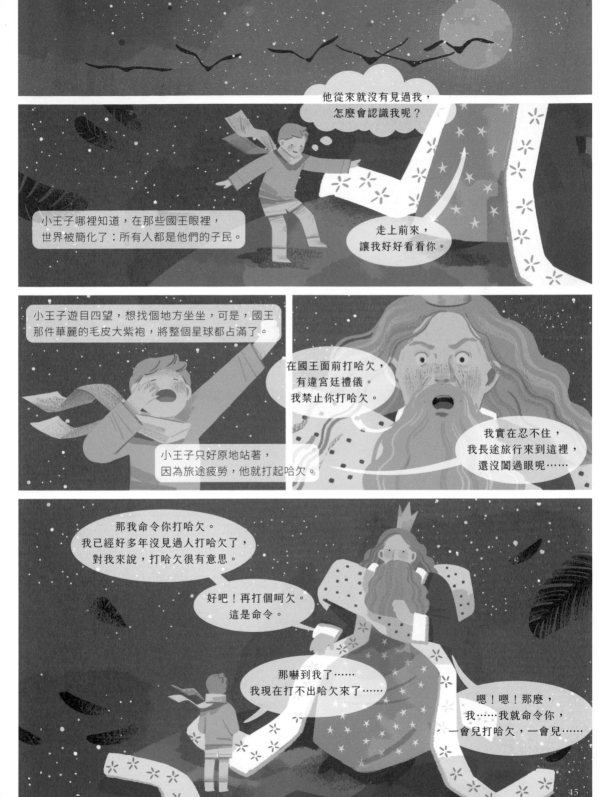

45

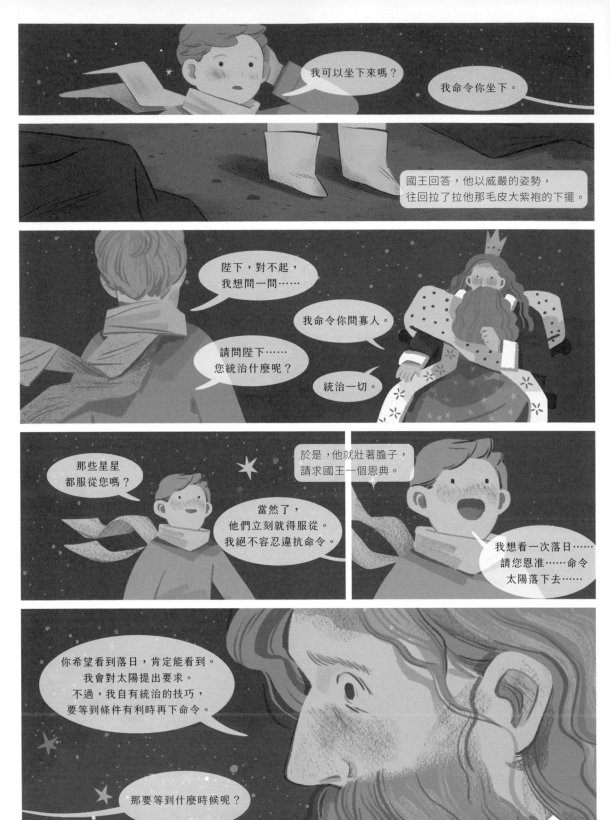

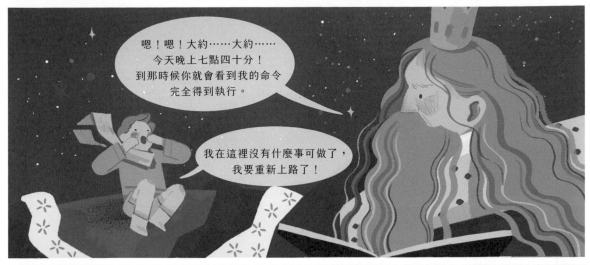

嗯！嗯！大約……大約……今天晚上七點四十分！到那時候你就會看到我的命令完全得到執行。

我在這裡沒有什麼事可做了，我要重新上路了！

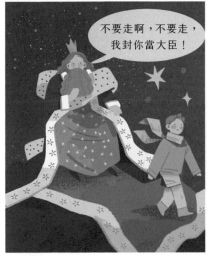

不要走啊，不要走，我封你當大臣！

什麼大臣？

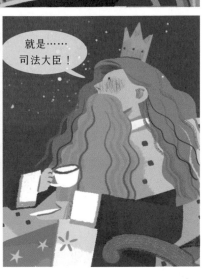

就是……司法大臣！

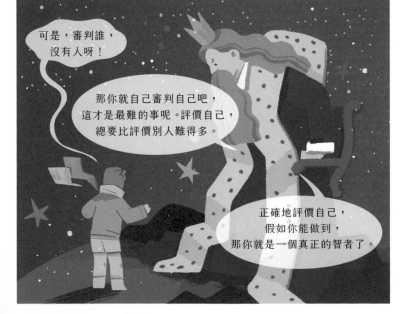

可是，審判誰，沒有人呀！

那你就自己審判自己吧，這才是最難的事呢。評價自己，總要比評價別人難得多。

正確地評價自己，假如你能做到，那你就是一個真正的智者了。

我在什麼地方都可以審視自己，沒有必要住在這裡。

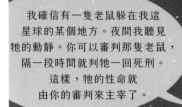

我確信有一隻老鼠躲在我這星球的某個地方。夜間我聽見牠的動靜。你可以審判那隻老鼠，隔一段時間就判牠一回死刑。這樣，牠的性命就由你的審判來主宰了。

不過，你每回判牠死刑，還必須赦免牠。這個星球只有這麼一隻老鼠。

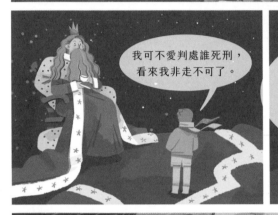

我可不愛判處誰死刑，看來我非走不可了。

陛下如果希望命令立刻得到服從，那就給我下一道合理的命令。比方說，陛下可以命令我一分鐘之內必須啟程。我覺得現在執行這道命令的條件是有利的……

我派你去當大使！

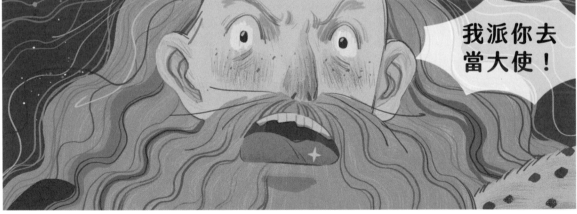

小王子嘆氣後便啟程了。

「那些大人真是怪得很！」小王子在旅途中，不禁自言自語。

48

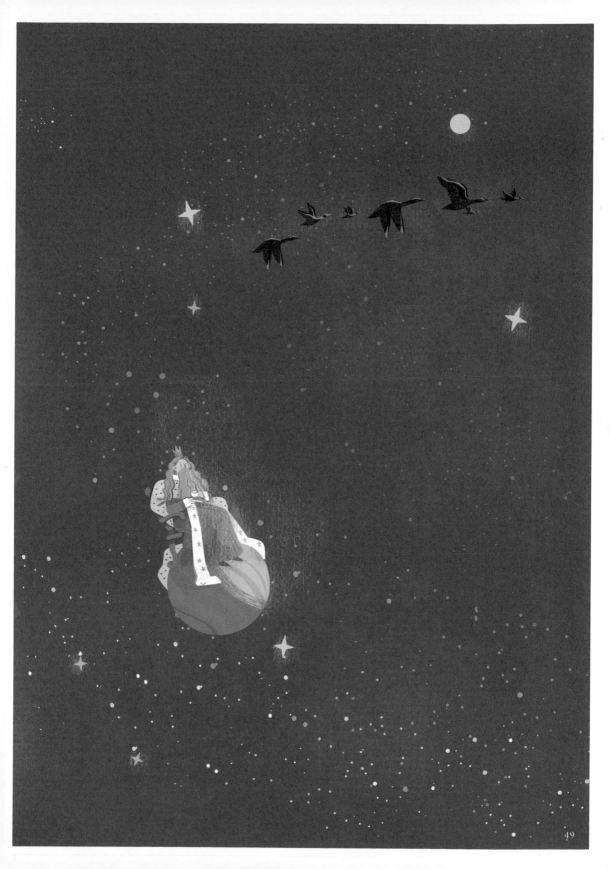

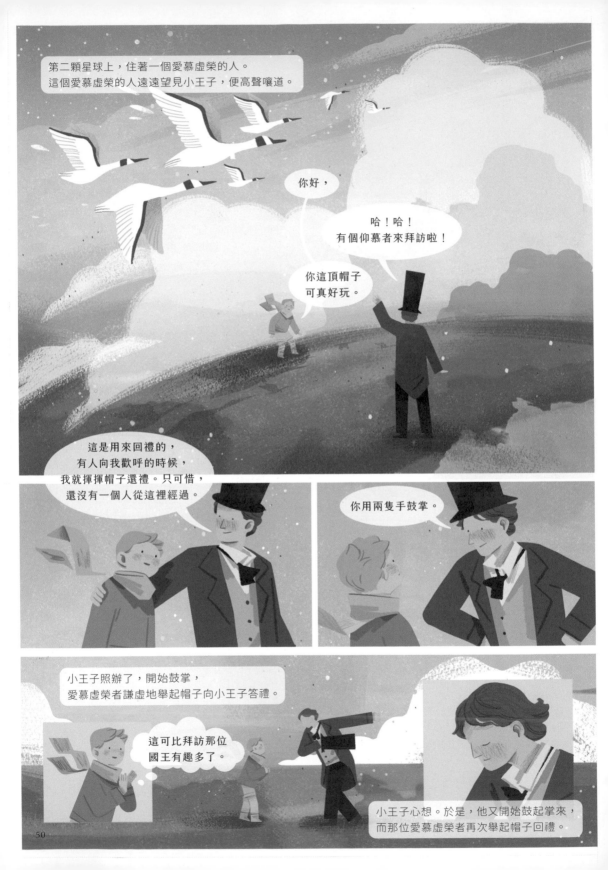

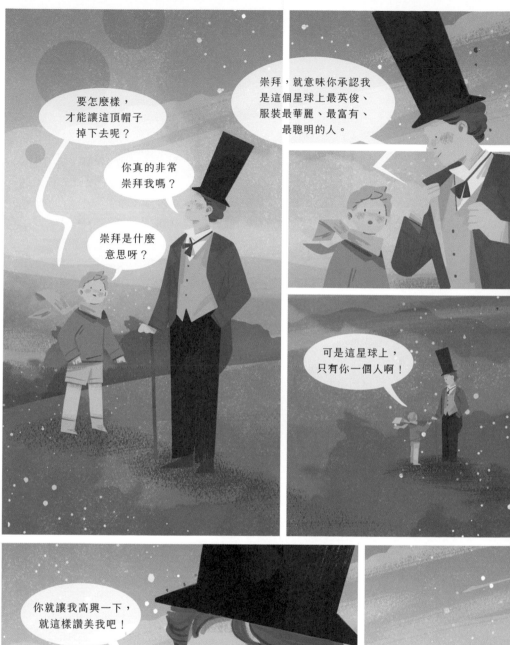

要怎麼樣，才能讓這頂帽子掉下去呢？

你真的非常崇拜我嗎？

崇拜是什麼意思呀？

崇拜，就意味你承認我是這個星球上最英俊、服裝最華麗、最富有、最聰明的人。

可是這星球上，只有你一個人啊！

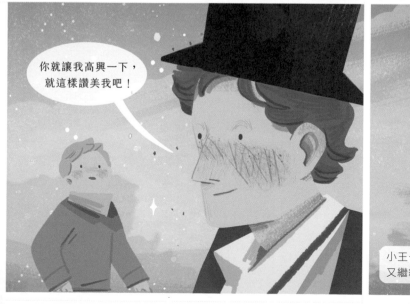

你就讓我高興一下，就這樣讚美我吧！

大人就是這麼奇怪。

小王子心裡這麼想著，又繼續他的旅程。

51

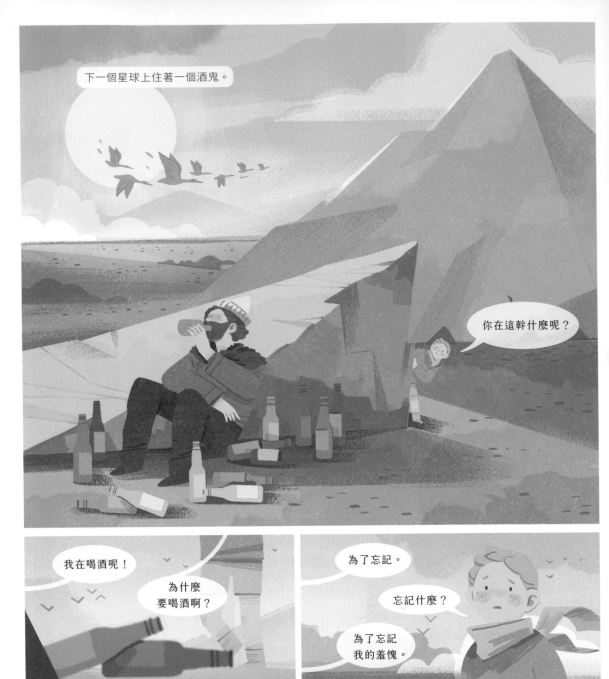

下一個星球上住著一個酒鬼。

你在這幹什麼呢？

我在喝酒呢！

為什麼要喝酒啊？

為了忘記。

忘記什麼？

為了忘記我的羞愧。

你羞愧什麼呢？

羞愧我喝酒啊！

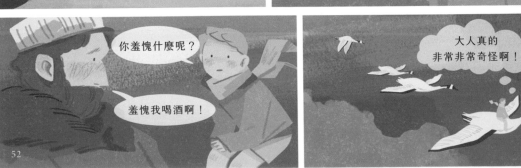

大人真的非常非常奇怪啊！

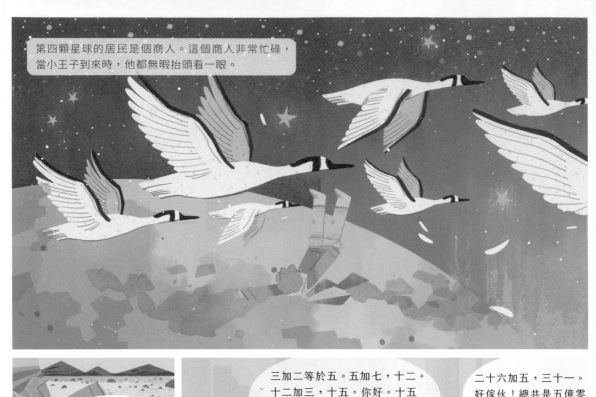

第四顆星球的居民是個商人。這個商人非常忙碌，當小王子到來時，他都無暇抬頭看一眼。

你好，你的香菸熄滅了。

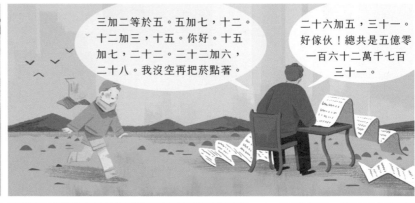

三加二等於五。五加七，十二。十二加三，十五。你好。十五加七，二十二。二十二加六，二十八。我沒空再把菸點著。

二十六加五，三十一。好傢伙！總共是五億零一百六十二萬千七百三十一。

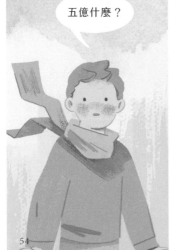

五億什麼？

五億零一百萬什麼呀？

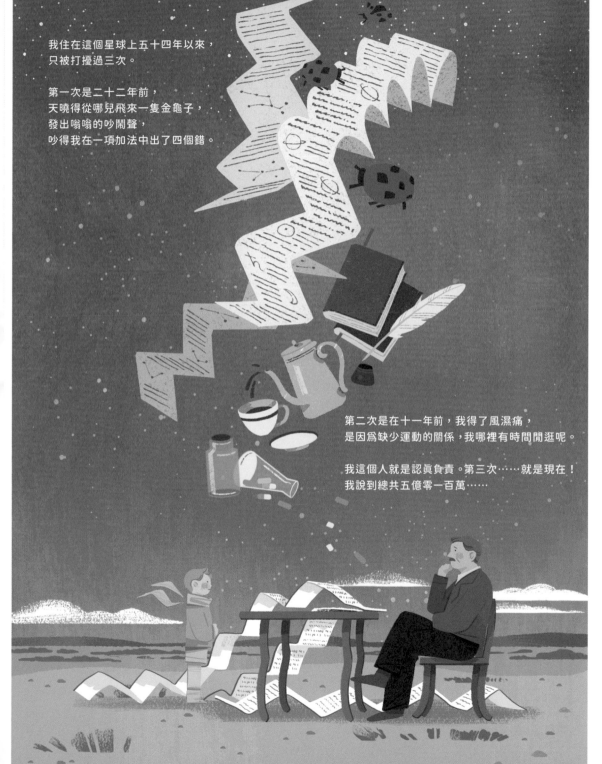

我住在這個星球上五十四年以來，
只被打擾過三次。

第一次是二十二年前，
天曉得從哪兒飛來一隻金龜子，
發出嗡嗡的吵鬧聲，
吵得我在一項加法中出了四個錯。

第二次是在十一年前，我得了風濕痛，
是因為缺少運動的關係，我哪裡有時間閒逛呢。

我這個人就是認真負責。第三次……就是現在！
我說到總共五億零一百萬……

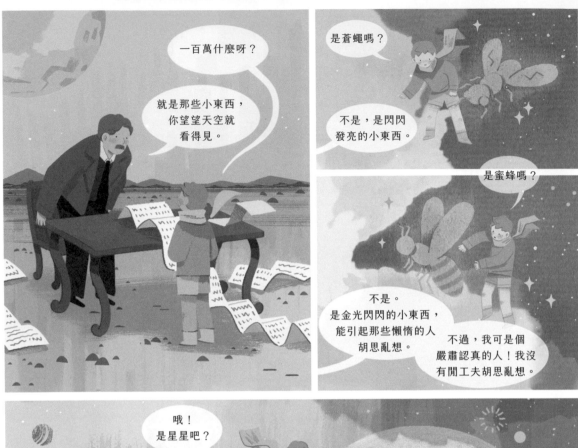

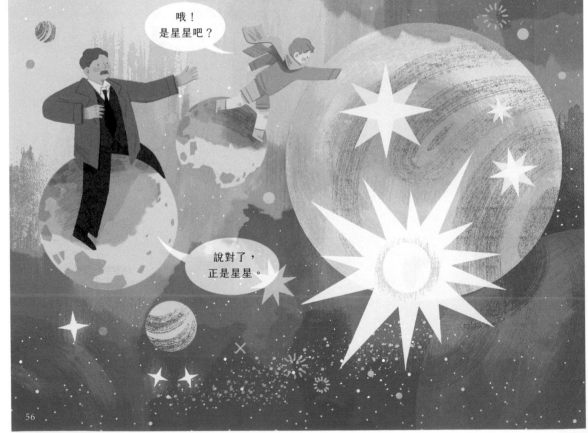

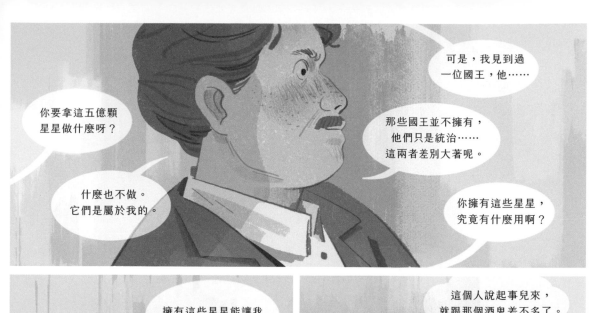

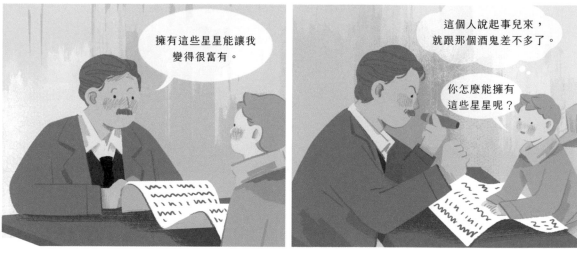

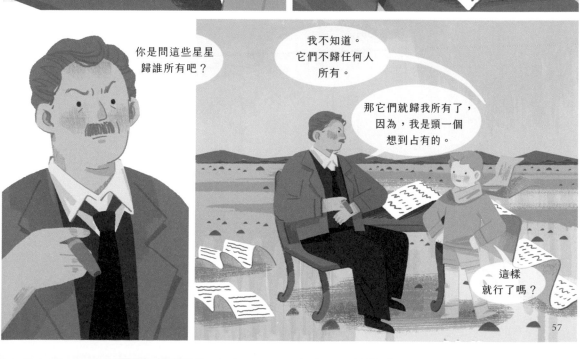

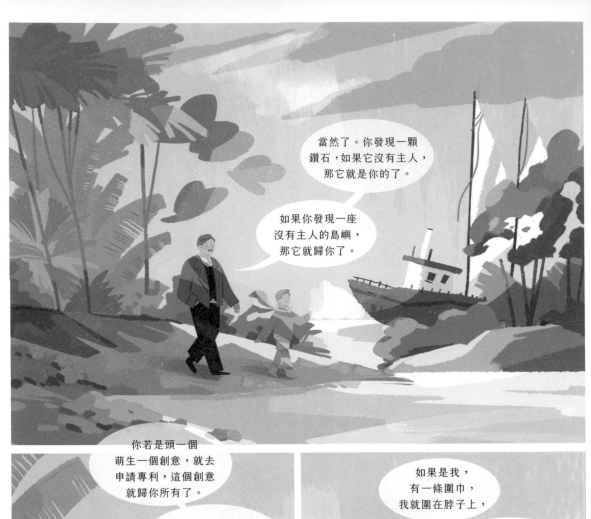

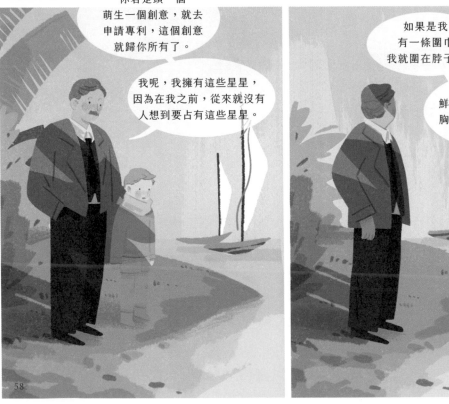

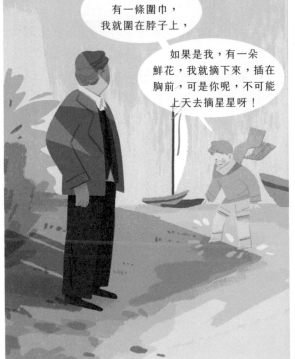

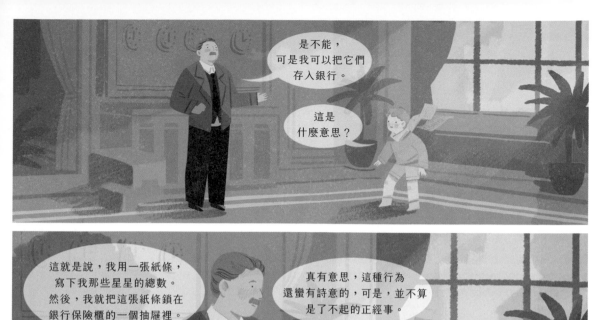

是不能，可是我可以把它們存入銀行。

這是什麼意思？

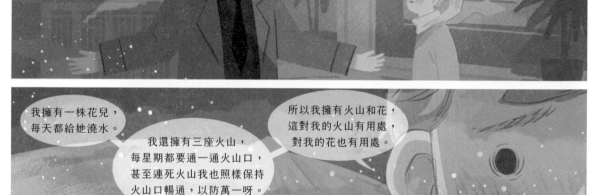

這就是說，我用一張紙條，寫下我那些星星的總數。然後，我就把這張紙條鎖在銀行保險櫃的一個抽屜裡。

真有意思，這種行為還蠻有詩意的，可是，並不算是了不起的正經事。

我擁有一株花兒，每天都給她澆水。

我還擁有三座火山，每星期都要通一通火山口，甚至連死火山我也照樣保持火山口暢通，以防萬一呀。

所以我擁有火山和花，這對我的火山有用處，對我的花也有用處。

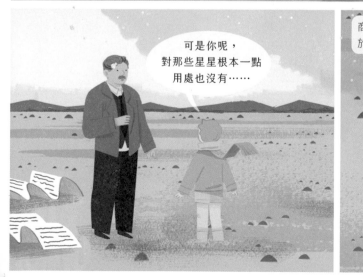

可是你呢，對那些星星根本一點用處也沒有……

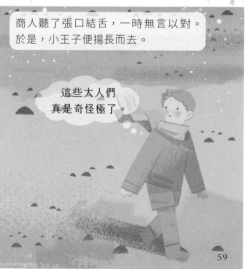

商人聽了張口結舌，一時無言以對。於是，小王子便揚長而去。

這些大人們真是奇怪極了。

第五顆星球特別有意思，
是所有星球中最小的一顆，
剛好只容得下一盞路燈和
一名點路燈的人。

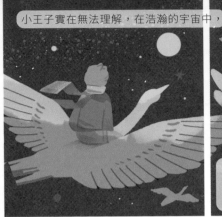

小王子實在無法理解，在浩瀚的宇宙中，

一顆小小的星球，既沒有房舍又沒
有居民，偏偏立了一盞路燈，派一
名點燈人，究竟有什麼用呢？

不過，他還是這樣自言自語：也許這個點燈的人是個愚蠢的傢伙，可是
都不如那位國王、那個愛慕虛榮的人、那個商人、那個酒鬼來得愚蠢。

至少，他這工作還有點意義。他點亮這盞路燈，
就好像他讓一顆星星或是一朵花兒誕生到這世上。

他熄滅了這盞路燈，又好像讓花兒或者星星入睡了。
這件工作挺了不起的，既然了不起，就一定有用處。

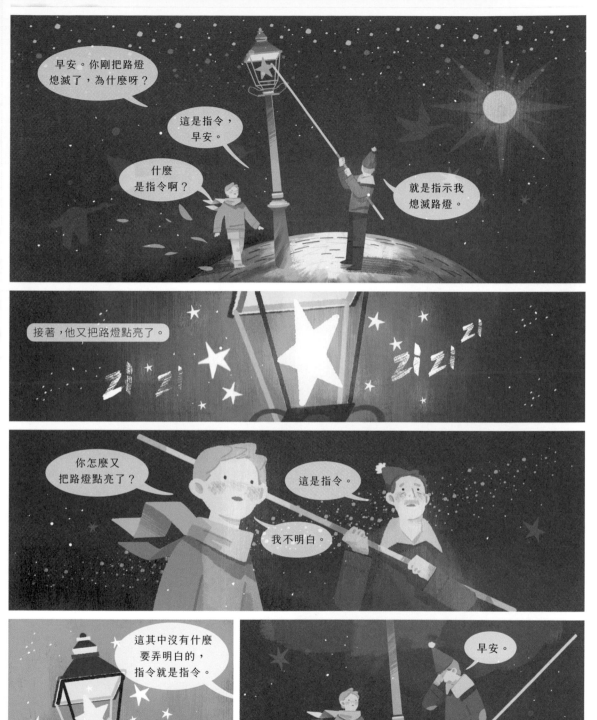

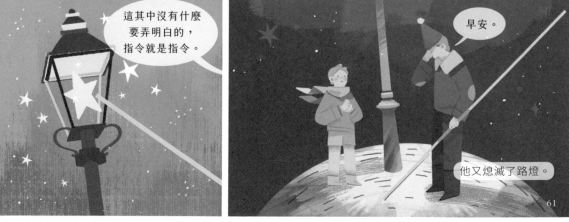

61

這活兒能把人累死。
以前還說得過去，
早上熄燈，晚上點燈，
剩下的時間，白天我就休息，
晚上我就睡覺……

後來呢？
指令就變了嗎？

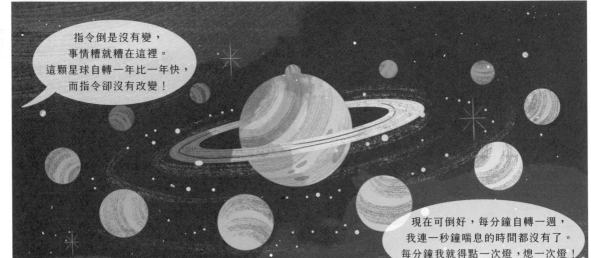

指令倒是沒有變，
事情糟就糟在這裡。
這顆星球自轉一年比一年快，
而指令卻沒有改變！

現在可倒好，每分鐘自轉一週，
我連一秒鐘喘息的時間都沒有了。
每分鐘我就得點一次燈，熄一次燈！

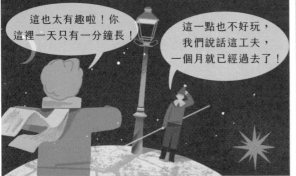

這也太有趣啦！你
這裡一天只有一分鐘長！

這一點也不好玩，
我們說話這工夫，
一個月就已經過去了！

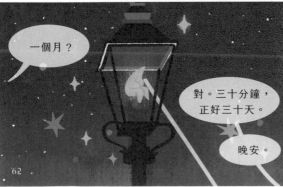

一個月？

對。三十分鐘，
正好三十天。

晚安。

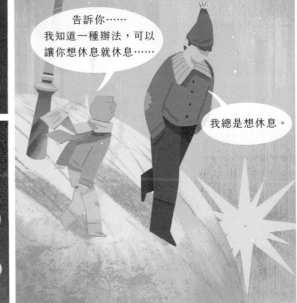

小王子瞧了瞧點燈人，心裡倒喜歡上這個人了。
他很想幫助眼前的這位朋友。

告訴你……
我知道一種辦法，可以
讓你想休息就休息……

我總是想休息。

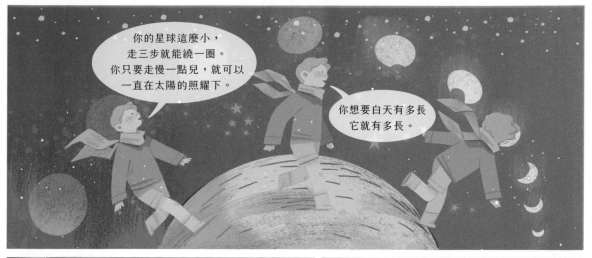

你的星球這麼小，
走三步就能繞一圈。
你只要走慢一點兒，就可以
一直在太陽的照耀下。

你想要白天有多長
它就有多長。

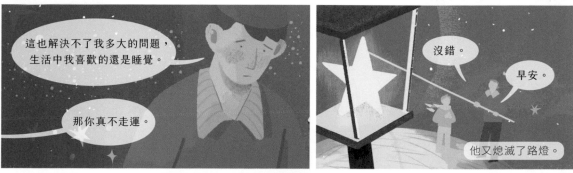

這也解決不了我多大的問題，
生活中我喜歡的還是睡覺。

那你真不走運。

沒錯。

早安。

他又熄滅了路燈。

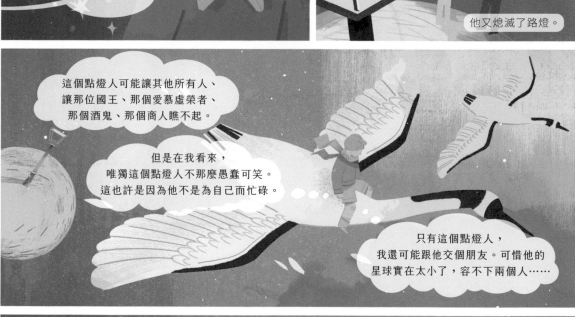

這個點燈人可能讓其他所有人、
讓那位國王、那個愛慕虛榮者、
那個酒鬼、那個商人瞧不起。

但是在我看來，
唯獨這個點燈人不那麼愚蠢可笑。
這也許是因為他不是為自己而忙碌。

只有這個點燈人，
我還可能跟他交個朋友。可惜他的
星球實在太小了，容不下兩個人……

那裡每二十四小時就有
一千四百四十次日落。

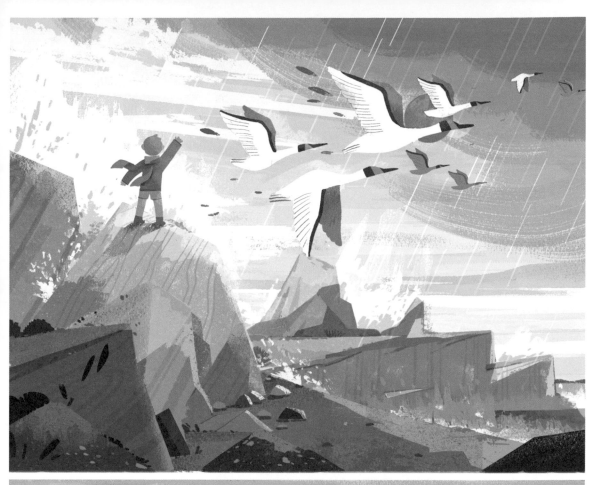

第六顆星球比前一顆要大上十倍，上面住著
一位老先生，他正在寫一本很厚的書。

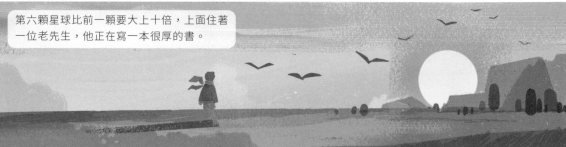

這麼一大本
是什麼書啊？

你在這裡
幹什麼呢？

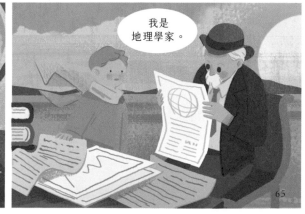

我是
地理學家。

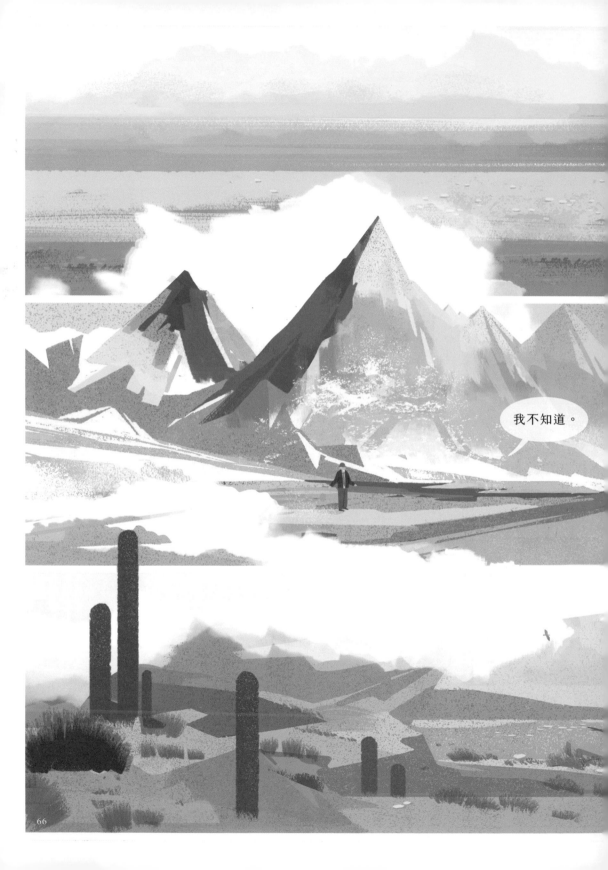

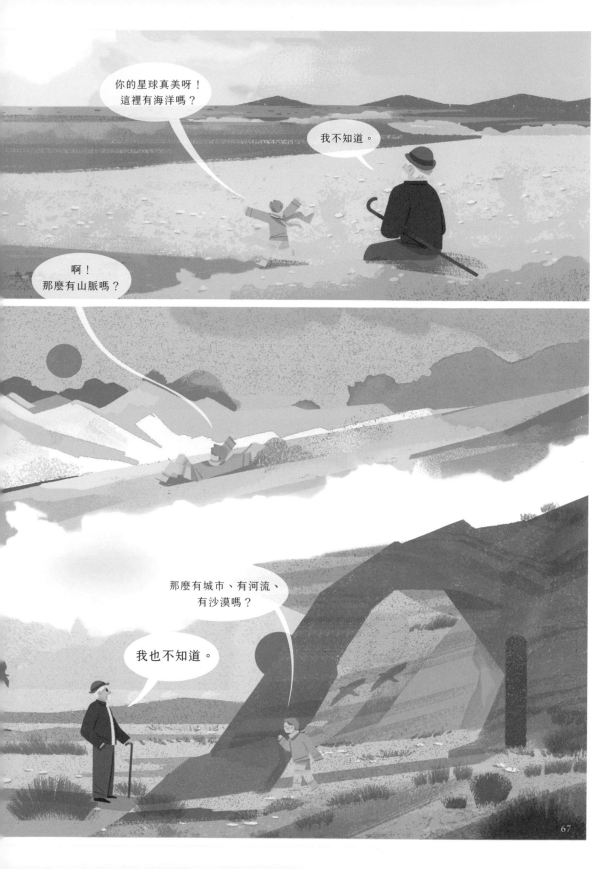

可是你是
地理學家呀！

一點也沒錯，但我
不是探險家。我這裡
根本沒有探險家。

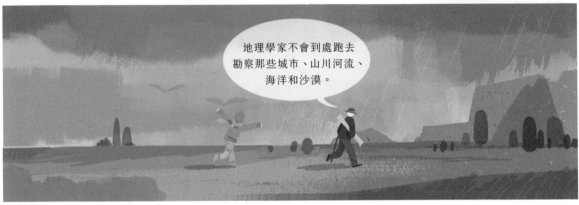

地理學家不會到處跑去
勘察那些城市、山川河流、
海洋和沙漠。

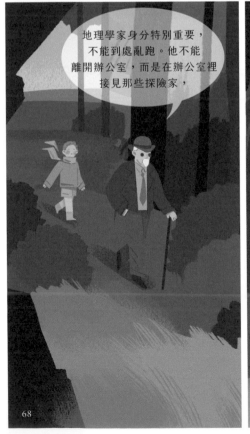

地理學家身分特別重要，
不能到處亂跑。他不能
離開辦公室，而是在辦公室裡
接見那些探險家，

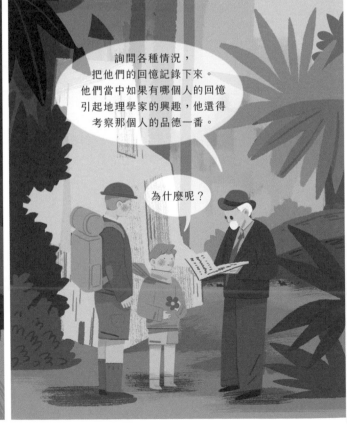

詢問各種情況，
把他們的回憶記錄下來。
他們當中如果有哪個人的回憶
引起地理學家的興趣，他還得
考察那個人的品德一番。

為什麼呢？

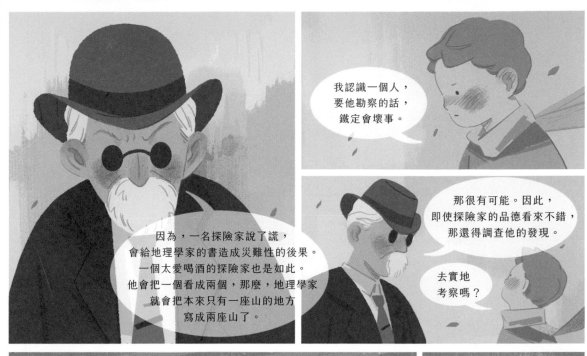

我認識一個人，
要他勘察的話，
鐵定會壞事。

因為，一名探險家說了謊，
會給地理學家的書造成災難性的後果。
一個太愛喝酒的探險家也是如此。
他會把一個看成兩個，那麼，地理學家
就會把本來只有一座山的地方
寫成兩座山了。

那很有可能。因此，
即使探險家的品德看來不錯，
那還得調查他的發現。

去實地
考察嗎？

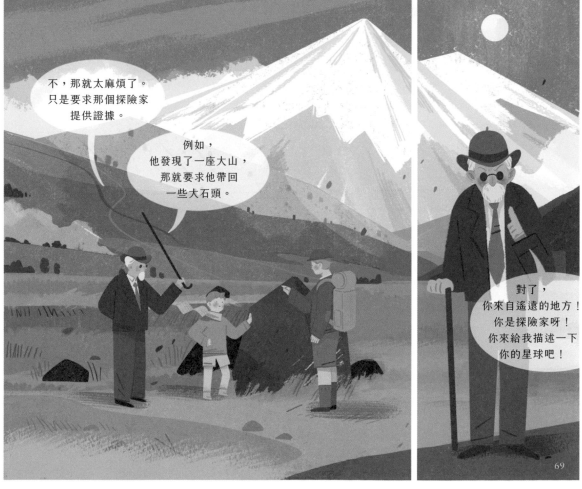

不，那就太麻煩了。
只是要求那探險家
提供證據。

例如，
他發現了一座大山，
那就要求他帶回
一些大石頭。

對了，
你來自遙遠的地方！
你是探險家呀！
你來給我描述一下
你的星球吧！

69

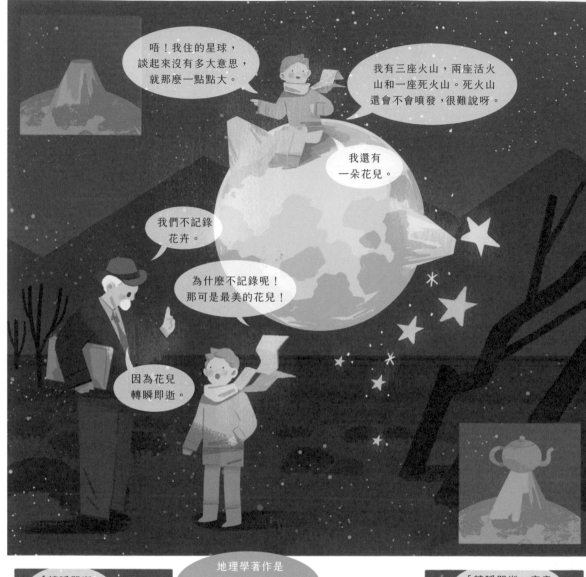

唔！我住的星球，談起來沒有多大意思，就那麼一點點大。

我有三座火山，兩座活火山和一座死火山。死火山還會不會噴發，很難說呀。

我還有一朵花兒。

我們不記錄花卉。

為什麼不記錄呢！那可是最美的花兒！

因為花兒轉瞬即逝。

「轉瞬即逝」是什麼意思？

地理學著作是所有書籍中最嚴肅的書，永遠也不會過時。

很少會發生一座高山變換了位置，也很少會出現一片海洋乾涸的現象。我們記載的是永恆的事物。

可是，死火山有可能甦醒過來呢，

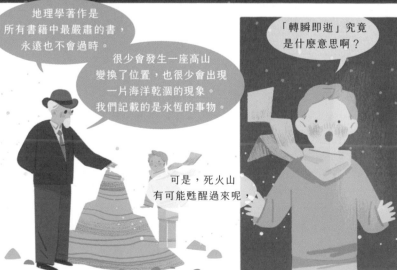

「轉瞬即逝」究竟是什麼意思啊？

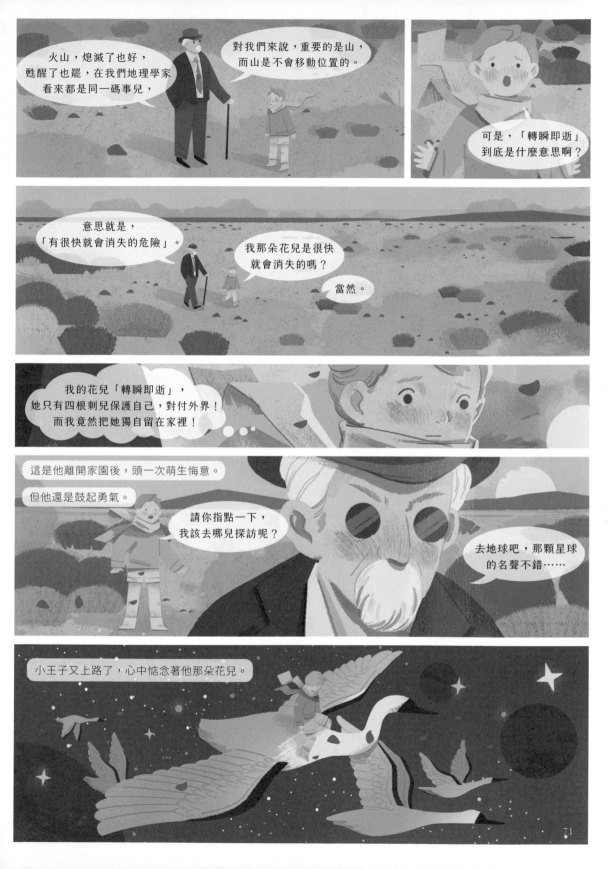

第七顆星球便是地球。地球可不是一顆尋常的星球！

地球上計有一百一十一位國王（當然也包括黑人國王）、七千位地理學家、九十萬個商人、

七百五十萬名酒鬼、三億一千一百萬個愛慕虛榮的人，換句話說，大約有二十億的成年人。

為了讓你們對地球的大小有個概念，我要告訴你們，在發明電燈之前，在六大洲上為了點路燈，需要一支為數四十六萬兩千五百一十一名點燈人的大軍。

73

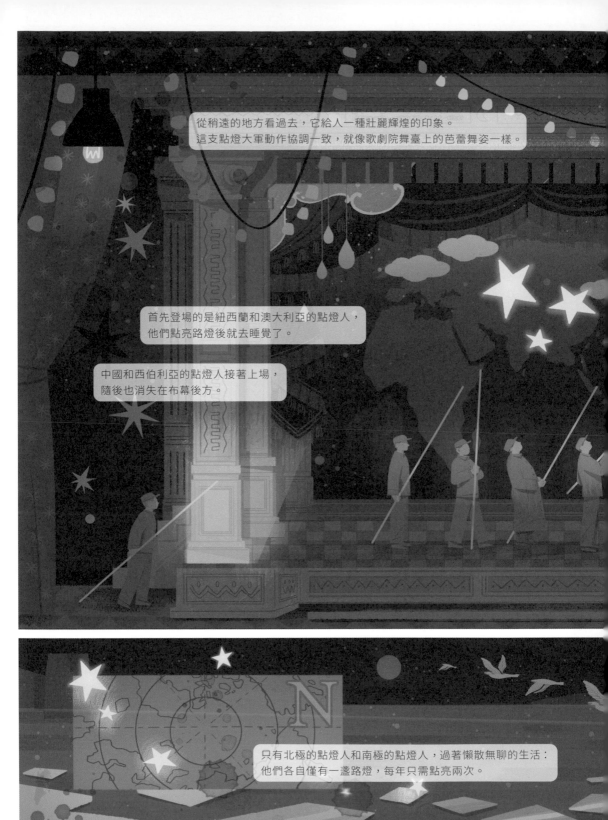

從稍遠的地方看過去，它給人一種壯麗輝煌的印象。
這支點燈大軍動作協調一致，就像歌劇院舞臺上的芭蕾舞姿一樣。

首先登場的是紐西蘭和澳大利亞的點燈人，
他們點亮路燈後就去睡覺了。

中國和西伯利亞的點燈人接著上場，
隨後也消失在布幕後方。

只有北極的點燈人和南極的點燈人，過著懶散無聊的生活：
他們各自僅有一盞路燈，每年只需點亮兩次。

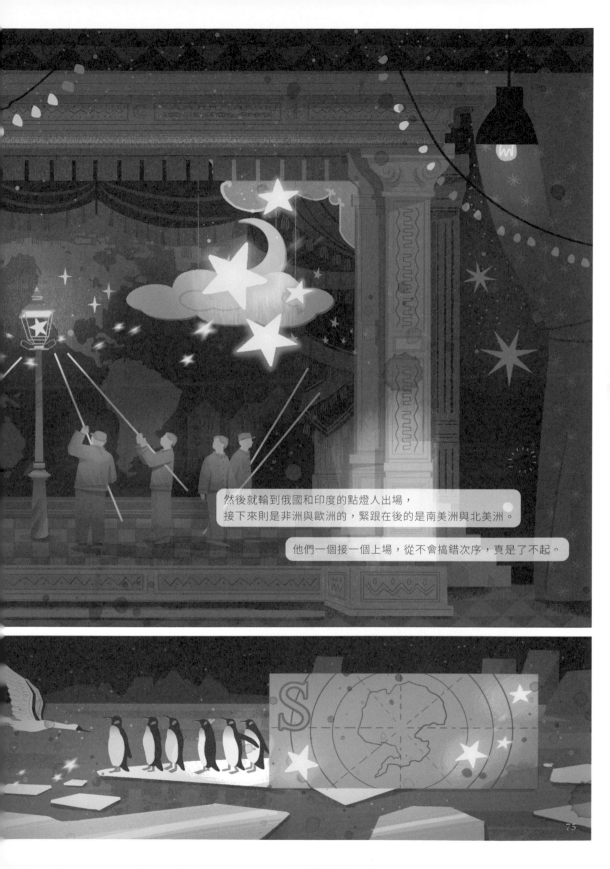

然後就輪到俄國和印度的點燈人出場，
接下來則是非洲與歐洲的，緊跟在後的是南美洲與北美洲。

他們一個接一個上場，從不會搞錯次序，真是了不起。

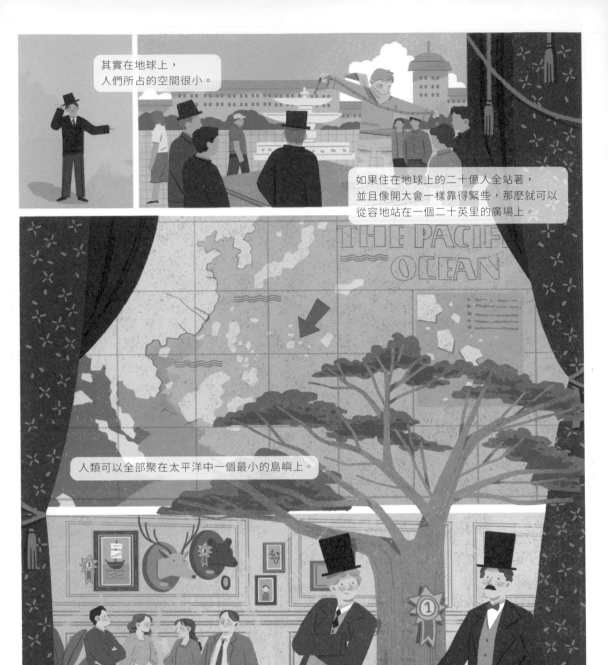

其實在地球上，
人們所占的空間很小。

如果住在地球上的二十億人全站著，
並且像開大會一樣靠得緊些，那麼就可以
從容地站在一個二十英里的廣場上。

人類可以全部聚在太平洋中一個最小的島嶼上。

當然了，那些大人是不會相信你們的。他們自以為占有
很大的地方，把自己看得像猴麵包樹那樣大得了不起。

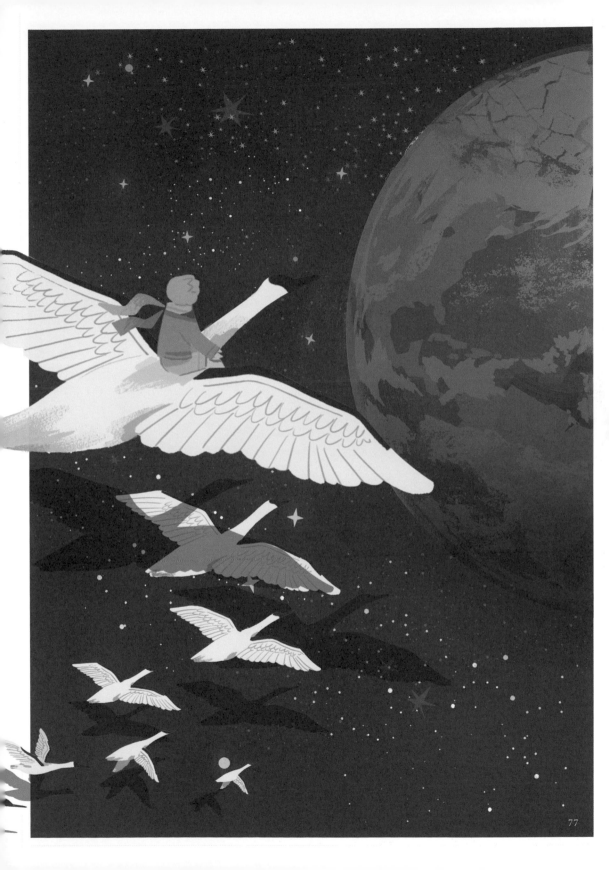

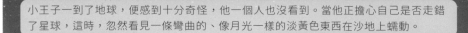

小王子一到了地球，便感到十分奇怪，他一個人也沒看到。當他正擔心自己是否走錯了星球，這時，忽然看見一條彎曲的、像月光一樣的淡黃色東西在沙地上蠕動。

晚安。

晚安。

我這是落到哪顆星球上啦？

在地球上，這裡是非洲。

啊！……地球上怎麼一個人也沒有啊？

這裡是沙漠，沙漠裡沒有人。地球是很大的。

我在想，那些星星閃閃發亮，是否為了讓每個人將來有一天都能找到自己的星球。

看，我那顆行星，正好在我們的頭頂上……可是，它離我們好遠喲！

你那顆星很美，你到這兒來做什麼呢？

我和一朵花兒鬧了彆扭。

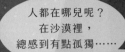

人都在哪兒呢？
在沙漠裡，
總感到有點孤獨……

到了有人的地方，
也一樣孤獨。

你的樣子真的好奇怪，
身子細得就跟手指頭一樣……

可是我比一位國王的
手指頭更有力量。

你不是那麼有力量……
你連腳都沒有，
甚至不能去到很遠的地方。

我可以帶你去到很遠的地方，
甚至比一艘船能去的地方還遠！

79

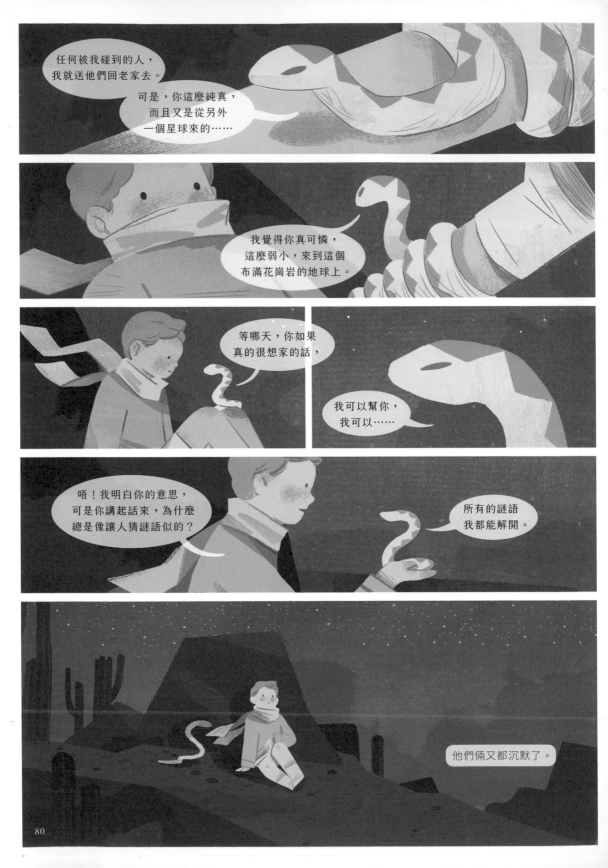

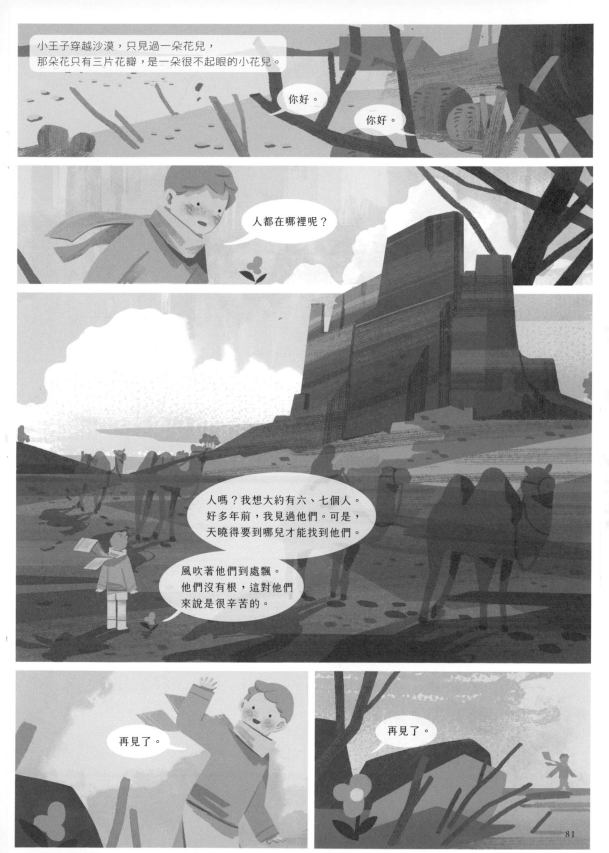

小王子爬上一座高山。過去他所見過的山，就是那三座
只有他膝蓋那麼高的三座火山，其中那座死火山，他還用來當作凳子坐。

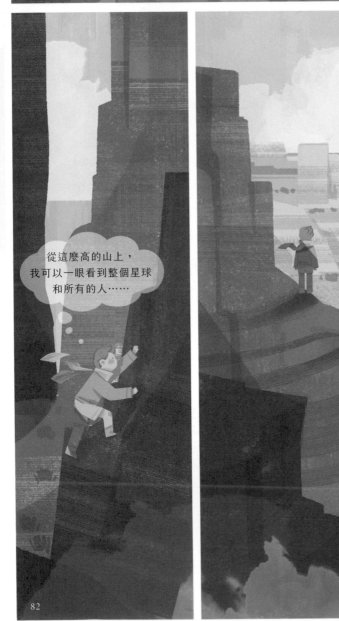

從這麼高的山上，
我可以一眼看到整個星球
和所有的人……

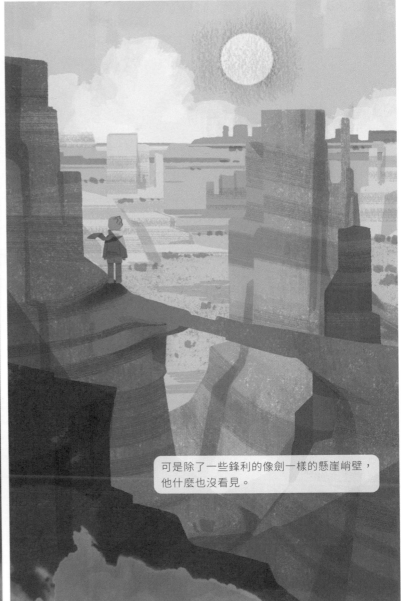

可是除了一些鋒利的像劍一樣的懸崖峭壁，
他什麼也沒看見。

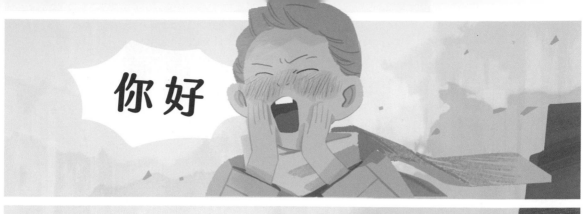

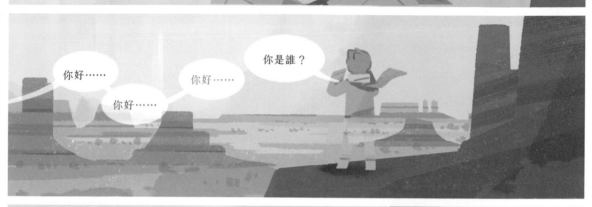

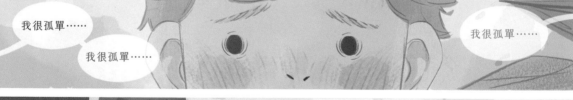

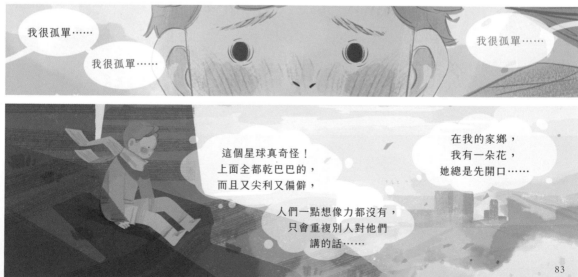

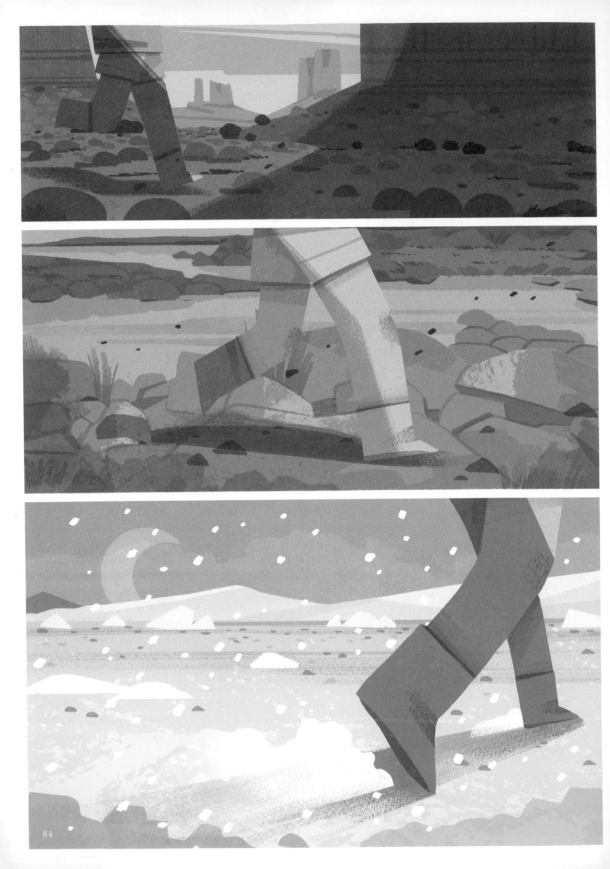

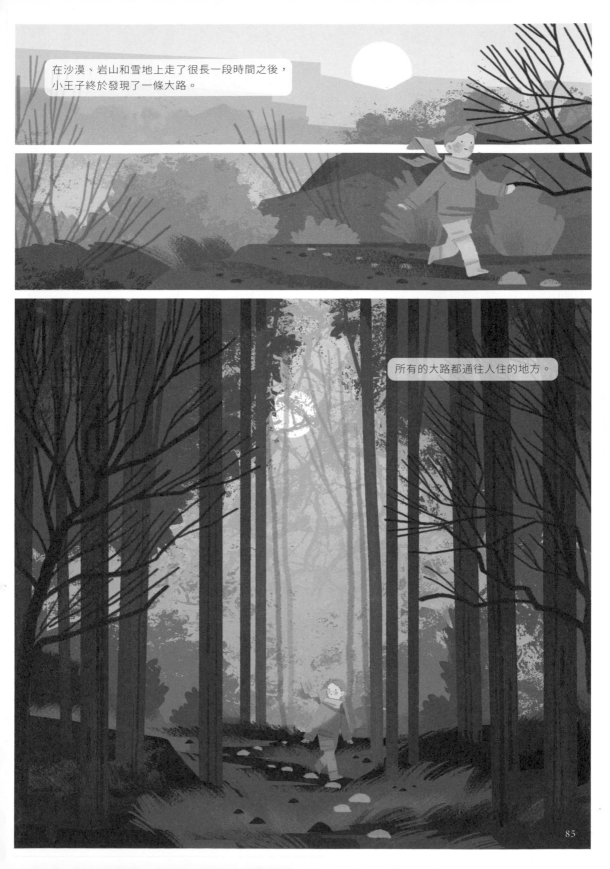

在沙漠、岩山和雪地上走了很長一段時間之後，
小王子終於發現了一條大路。

所有的大路都通往人住的地方。

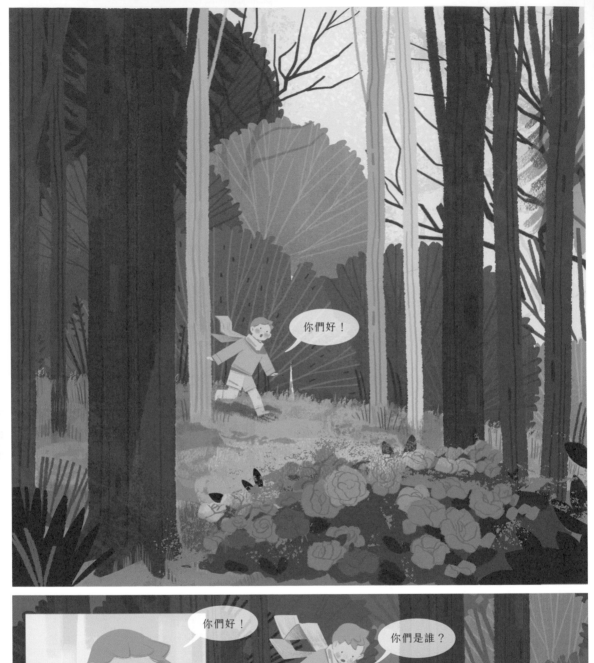

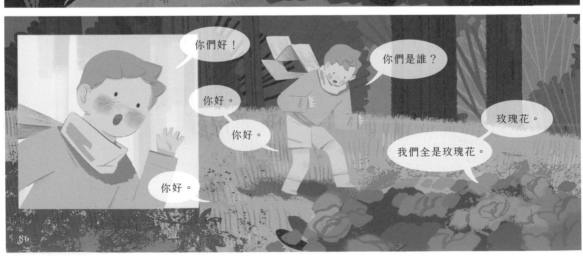

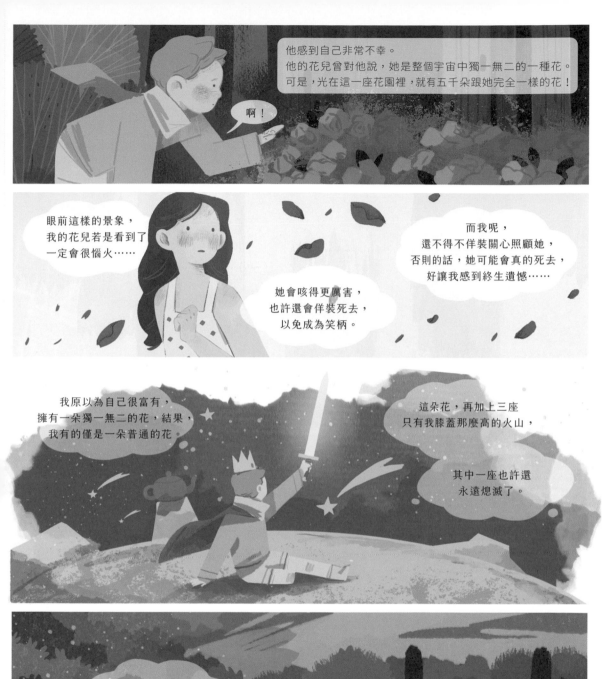

他感到自己非常不幸。
他的花兒曾對他說，她是整個宇宙中獨一無二的一種花。
可是，光在這一座花園裡，就有五千朵跟她完全一樣的花！

啊！

眼前這樣的景象，
我的花兒若是看到了
一定會很惱火……

她會咳得更厲害，
也許還會佯裝死去，
以免成為笑柄。

而我呢，
還不得不佯裝關心照顧她，
否則的話，她可能會真的死去，
好讓我感到終生遺憾……

我原以為自己很富有，
擁有一朵獨一無二的花，結果，
我有的僅是一朵普通的花。

這朵花，再加上三座
只有我膝蓋那麼高的火山，

其中一座也許還
永遠熄滅了。

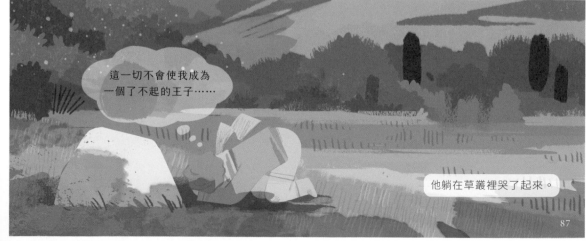

這一切不會使我成為
一個了不起的王子……

他躺在草叢裡哭了起來。

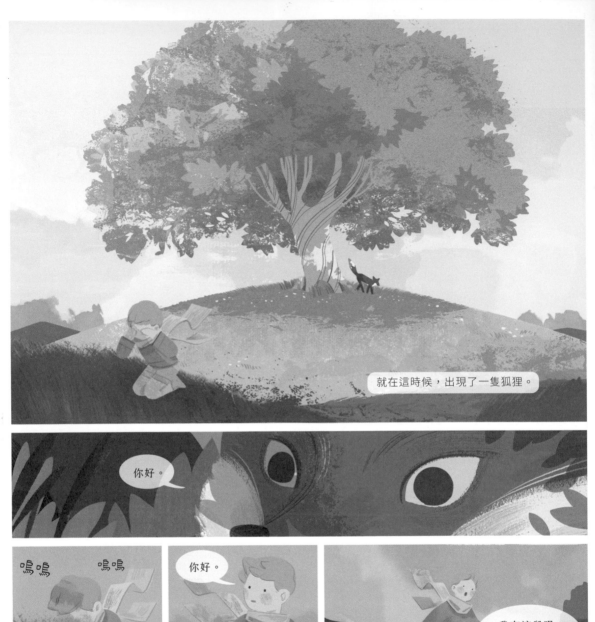

就在這時候，出現了一隻狐狸。

你好。

嗚嗚　　嗚嗚

你好。

我在這兒呢，
就在蘋果樹下……

你是誰呀？
你好漂亮……

我是狐狸。

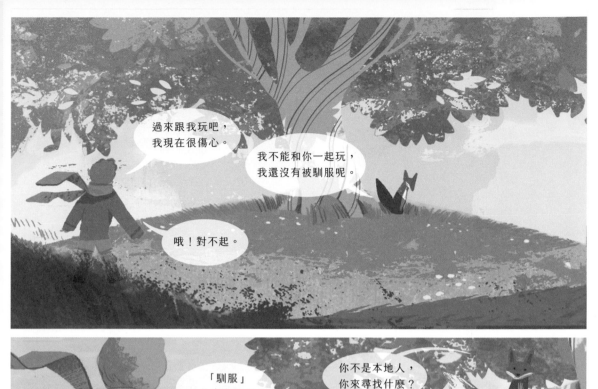

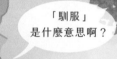

89

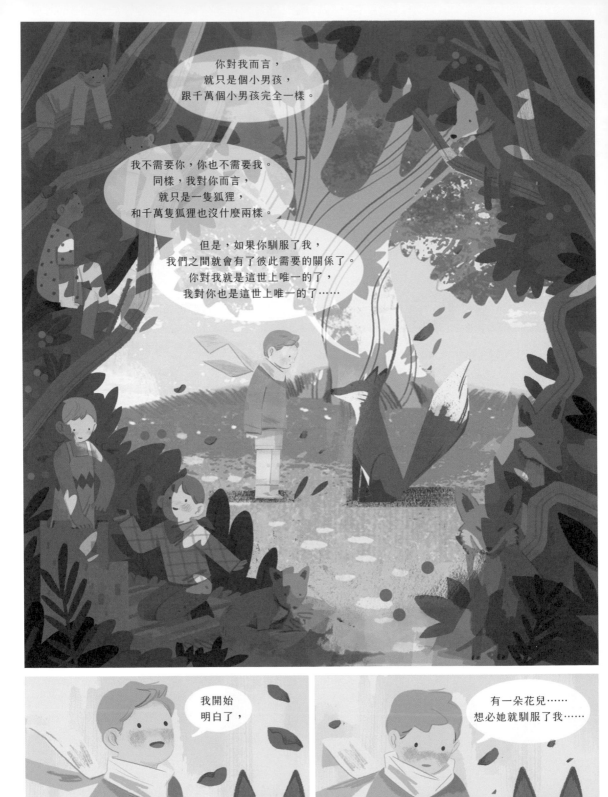

你對我而言，
就只是個小男孩，
跟千萬個小男孩完全一樣。

我不需要你，你也不需要我。
同樣，我對你而言，
就只是一隻狐狸，
和千萬隻狐狸也沒什麼兩樣。

但是，如果你馴服了我，
我們之間就會有了彼此需要的關係了。
你對我就是這世上唯一的了，
我對你也是這世上唯一的了……

我開始
明白了，

有一朵花兒……
想必她就馴服了我……

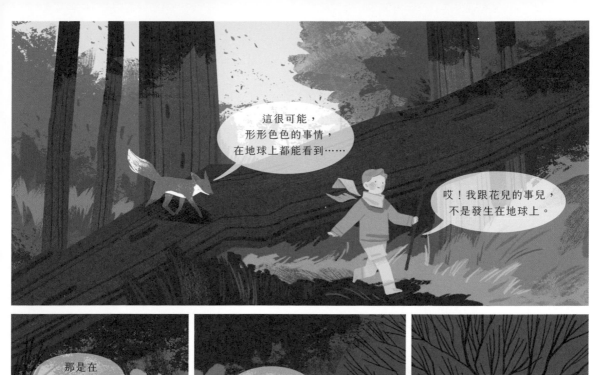

這很可能，
形形色色的事情，
在地球上都能看到……

哎！我跟花兒的事兒，
不是發生在地球上。

那是在
另一顆星球上？

對。

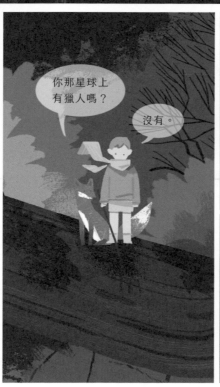

你那星球上
有獵人嗎？

沒有。

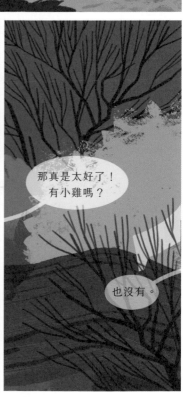

那真是太好了！
有小雞嗎？

也沒有。

沒有十全十美
的事呢。

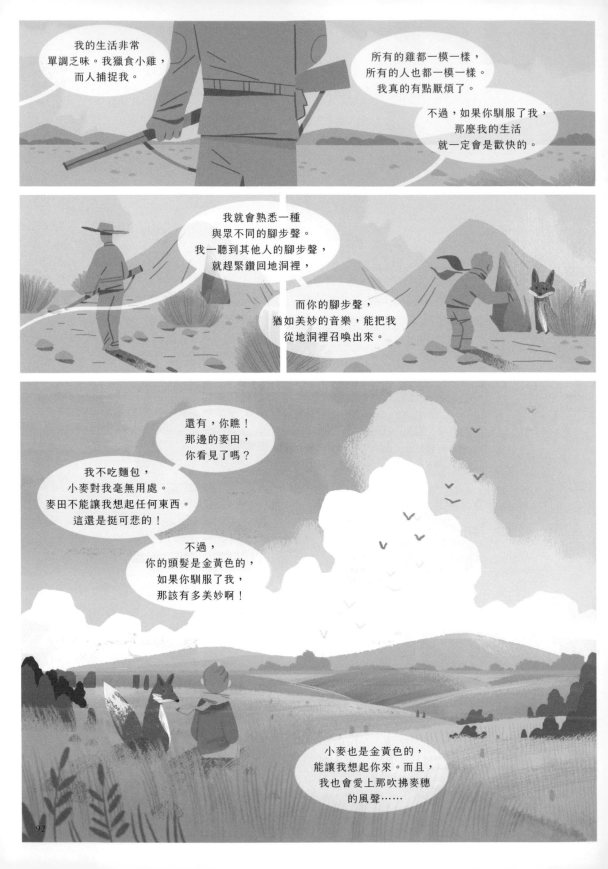

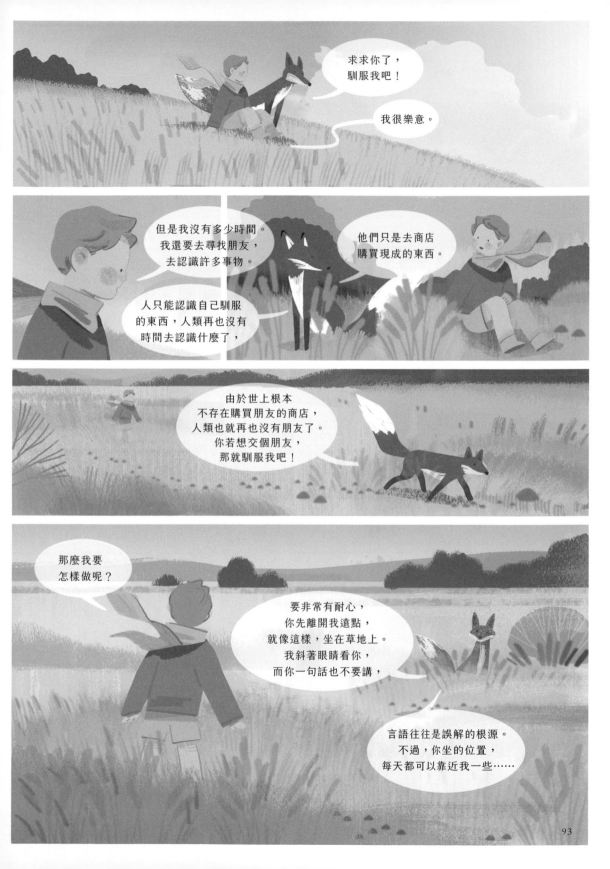

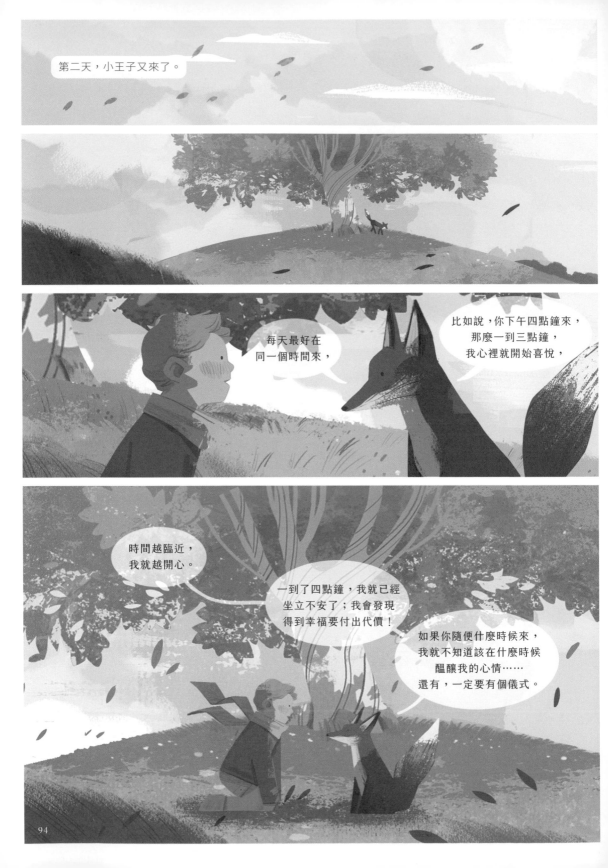

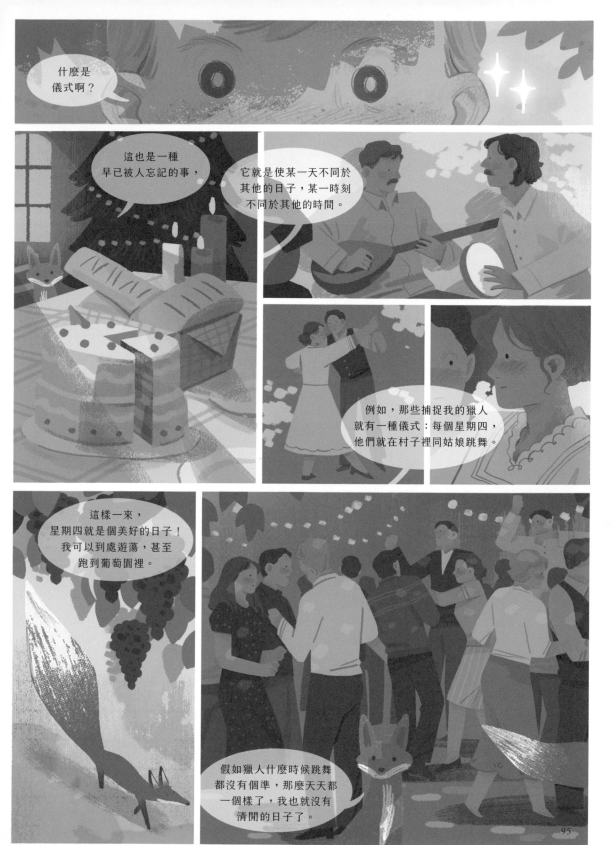

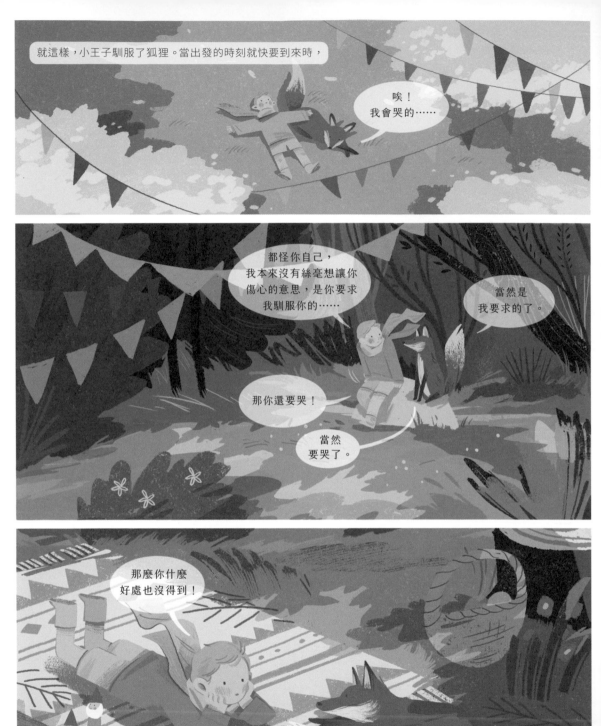

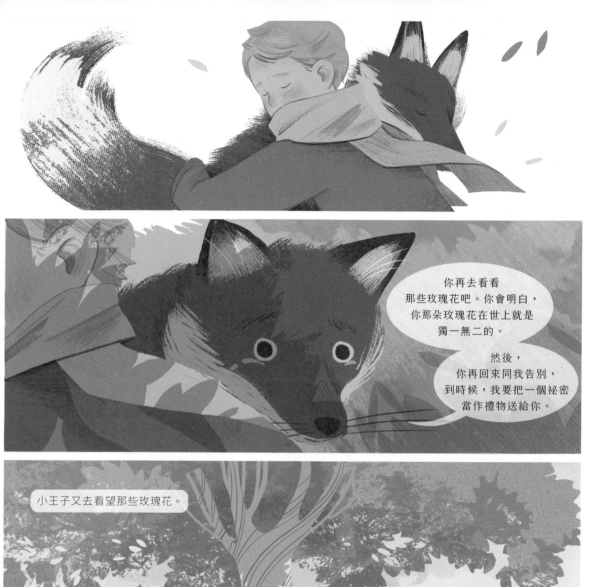

你再去看看
那些玫瑰花吧。你會明白，
你那朵玫瑰花在世上就是
獨一無二的。

然後，
你再回來同我告別，
到時候，我要把一個祕密
當作禮物送給你。

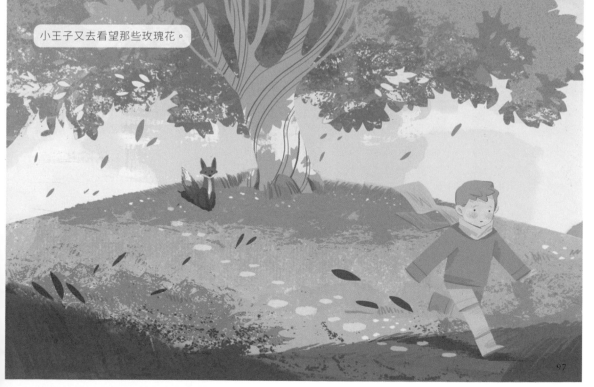

小王子又去看望那些玫瑰花。

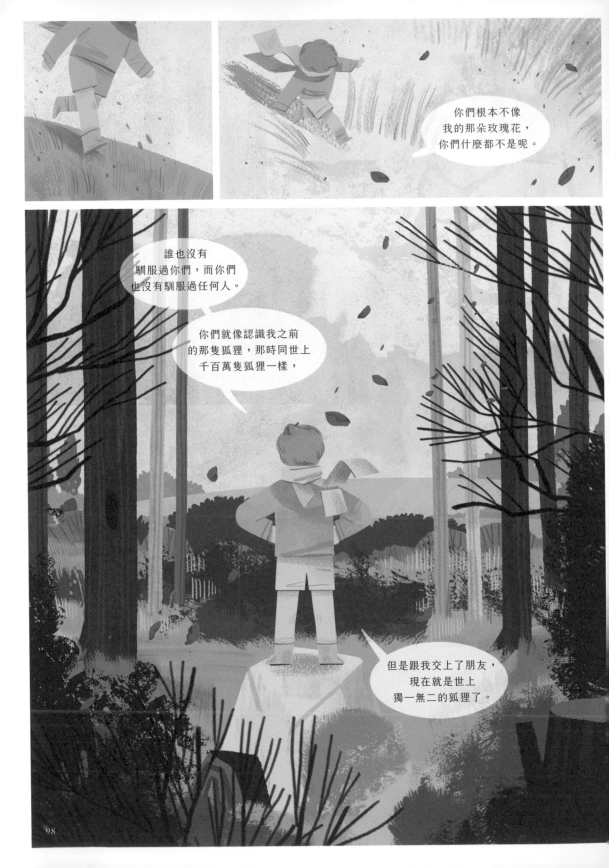

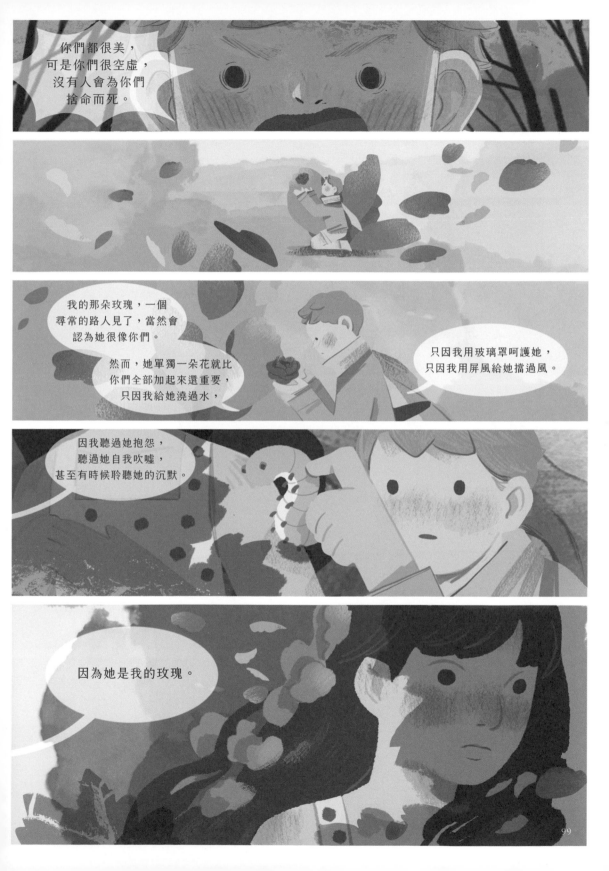

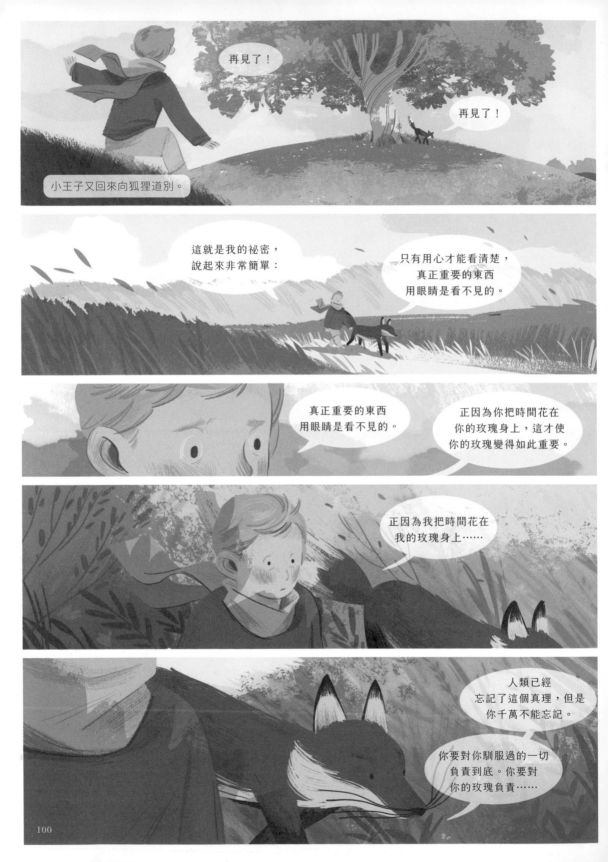

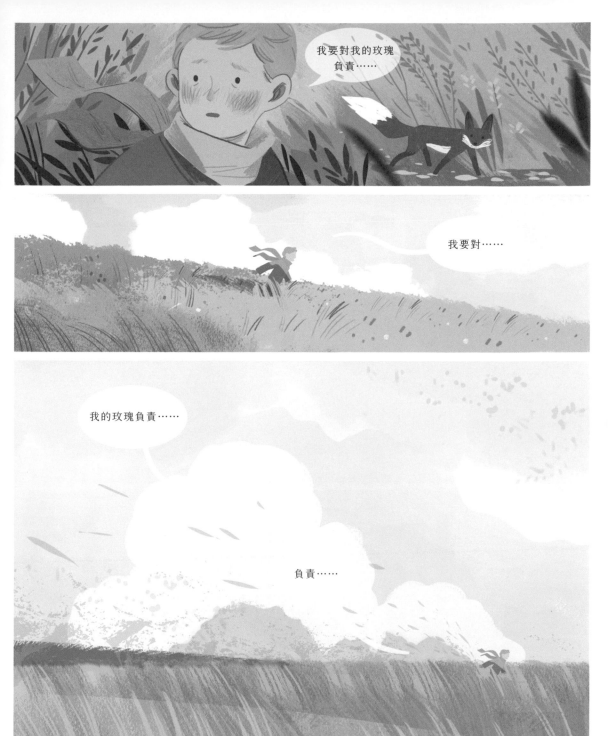

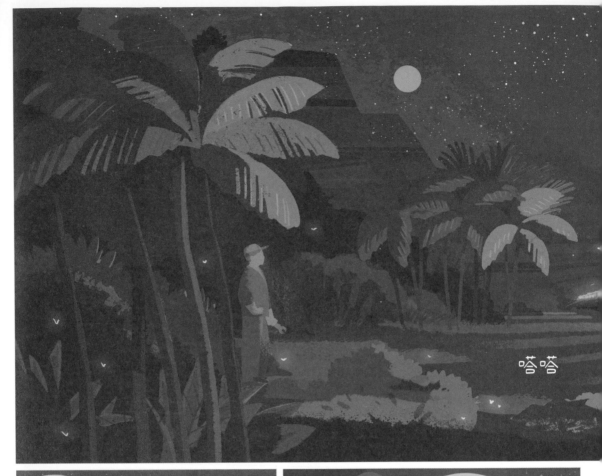

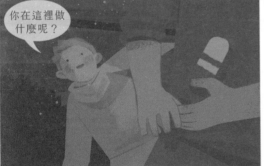
你在這裡做什麼呢？

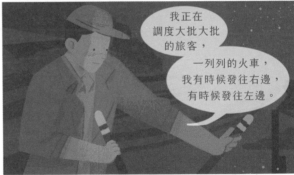
我正在調度大批大批的旅客，一列列的火車，我有時候發往右邊，有時候發往左邊。

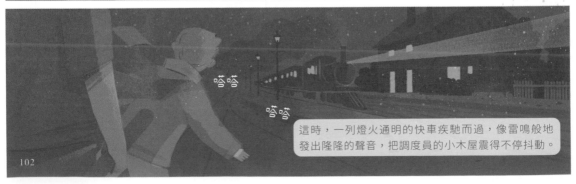
這時，一列燈火通明的快車疾馳而過，像雷鳴般地發出隆隆的聲音，把調度員的小木屋震得不停抖動。

嗒嗒

嗒嗒

嗒嗒

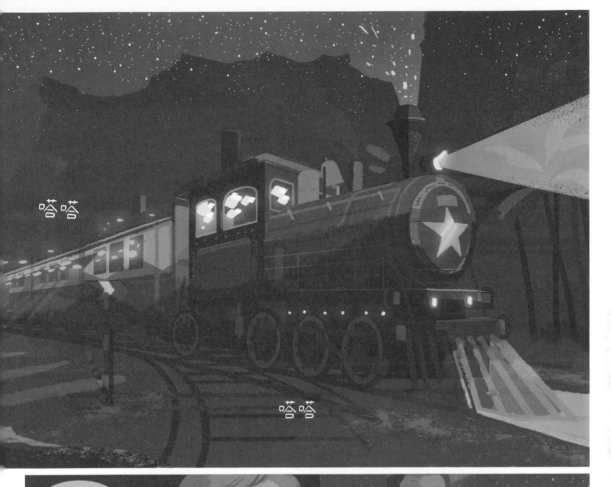

他們這麼匆忙趕路，是要去找什麼啊？

開火車的司機也不知道。

另一輛燈火通明的快車，又從相反方向呼嘯而過。

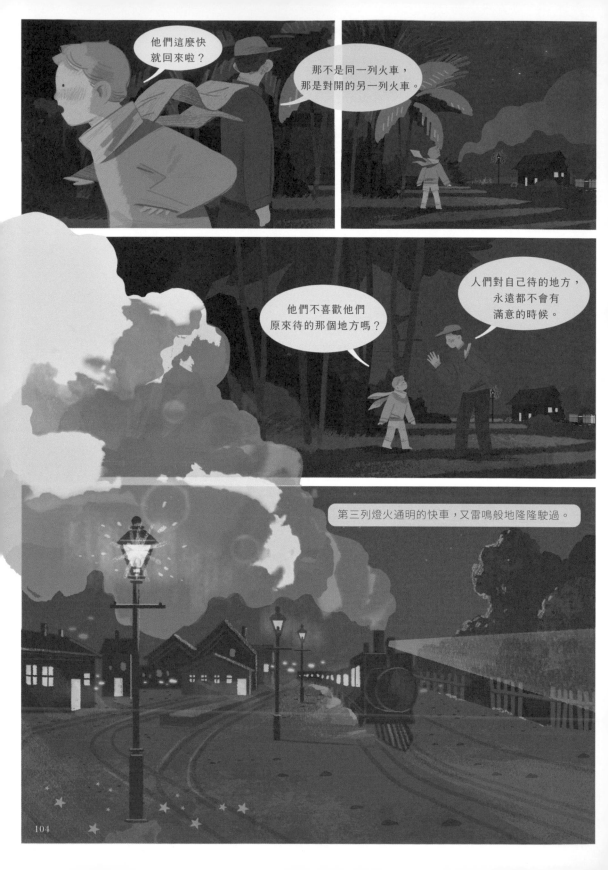

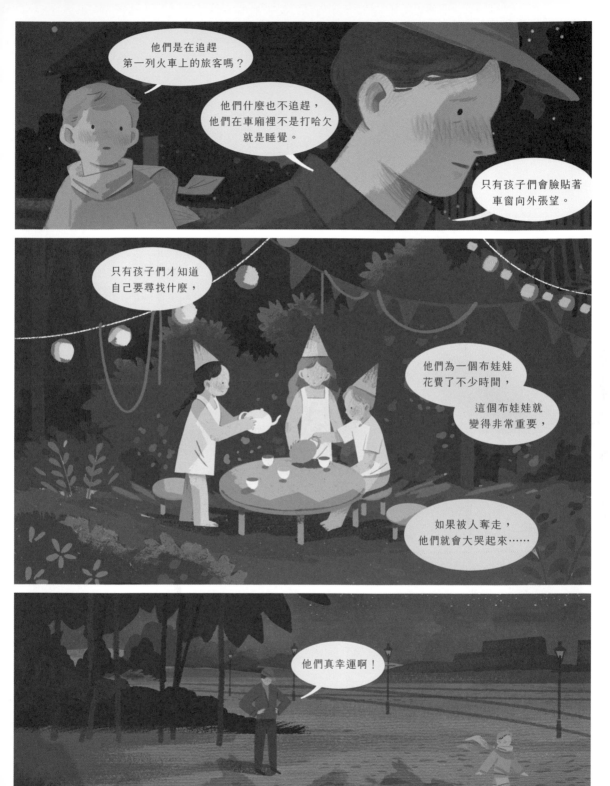

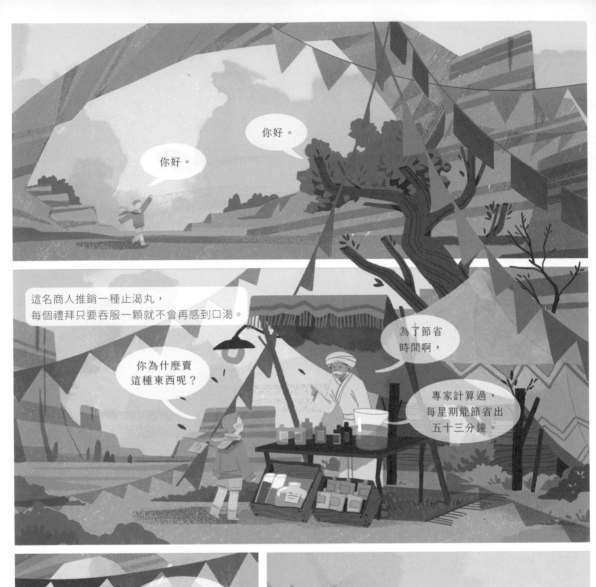

你好。

你好。

這名商人推銷一種止渴丸，
每個禮拜只要吞服一顆就不會再感到口渴。

你為什麼賣
這種東西呢？

為了節省
時間啊，

專家計算過，
每星期能節省出
五十三分鐘。

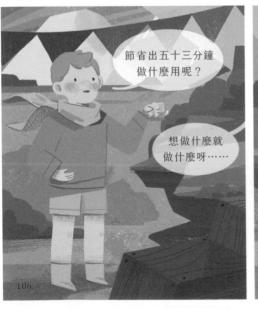

節省出五十三分鐘
做什麼用呢？

想做什麼就
做什麼呀……

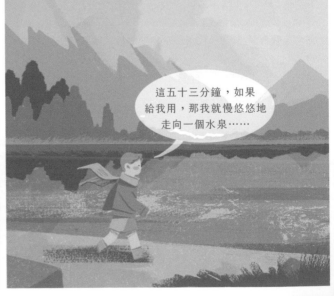

這五十三分鐘，如果
給我用，那我就慢悠悠地
走向一個水泉……

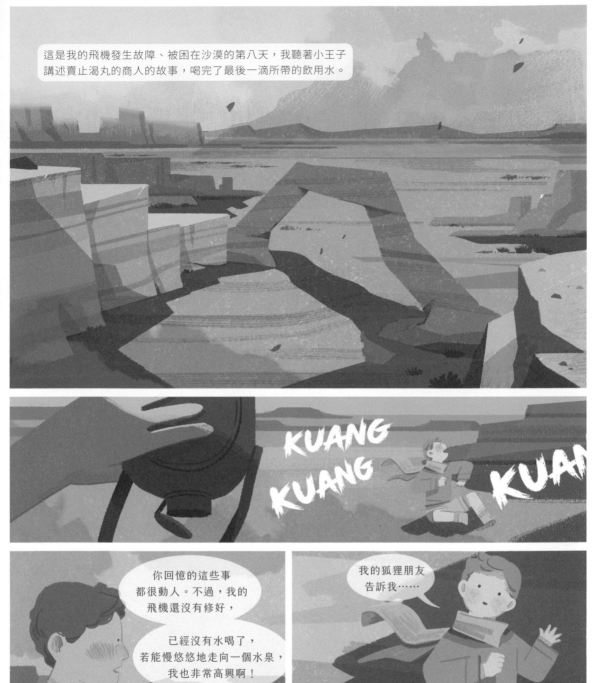

這是我的飛機發生故障、被困在沙漠的第八天，我聽著小王子講述賣止渴丸的商人的故事，喝完了最後一滴所帶的飲用水。

KUANG

KUANG

KUAN

你回憶的這些事都很動人。不過，我的飛機還沒有修好，

已經沒有水喝了，若能慢悠悠地走向一個水泉，我也非常高興啊！

我的狐狸朋友告訴我⋯⋯

我的小夥伴，現在不是講那隻狐狸的時候！

為什麼？

因為我們都快要渴死了。

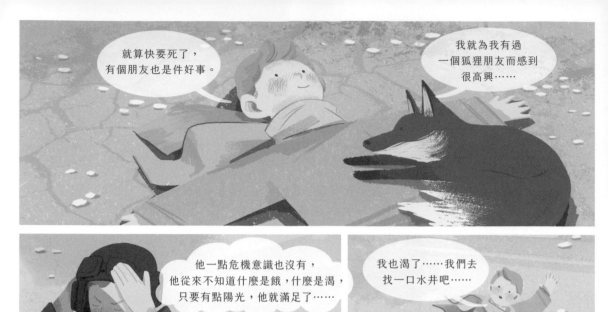

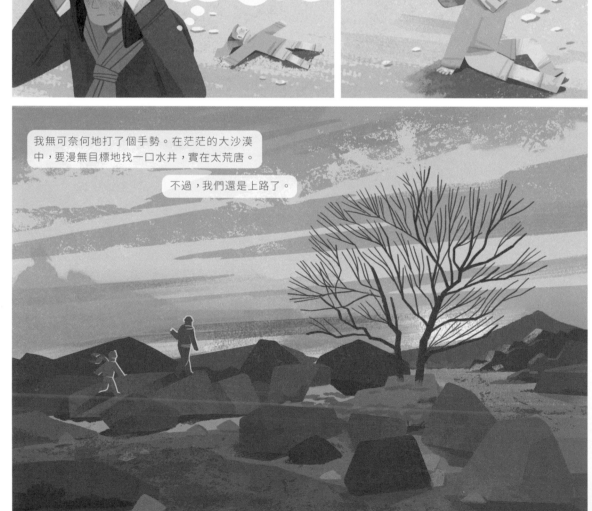

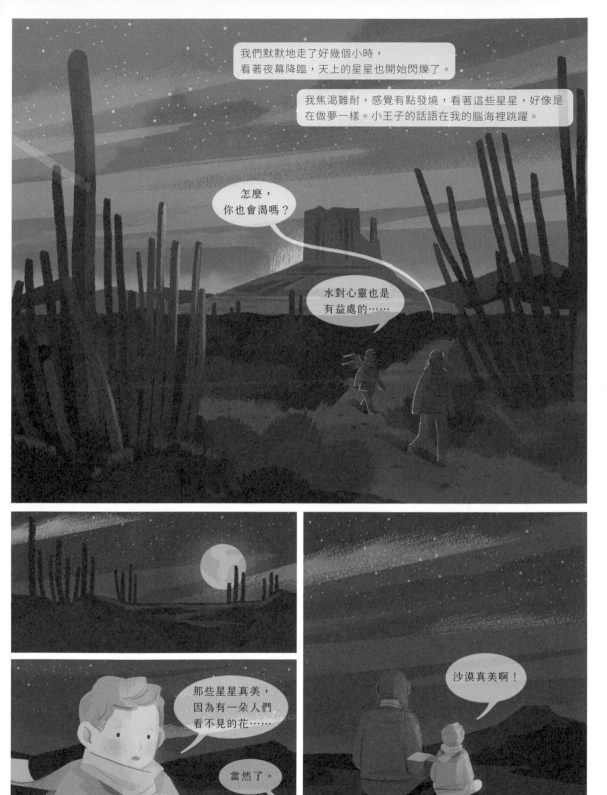

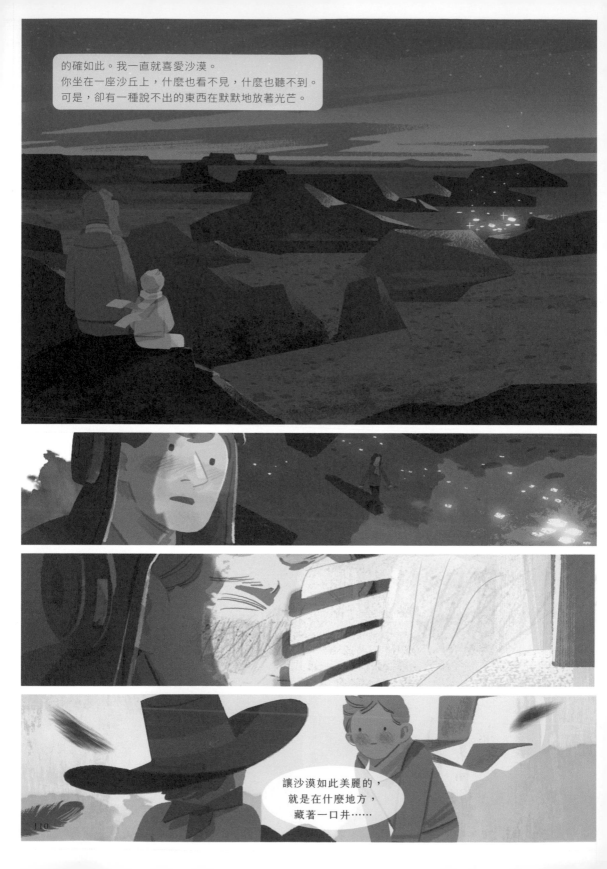

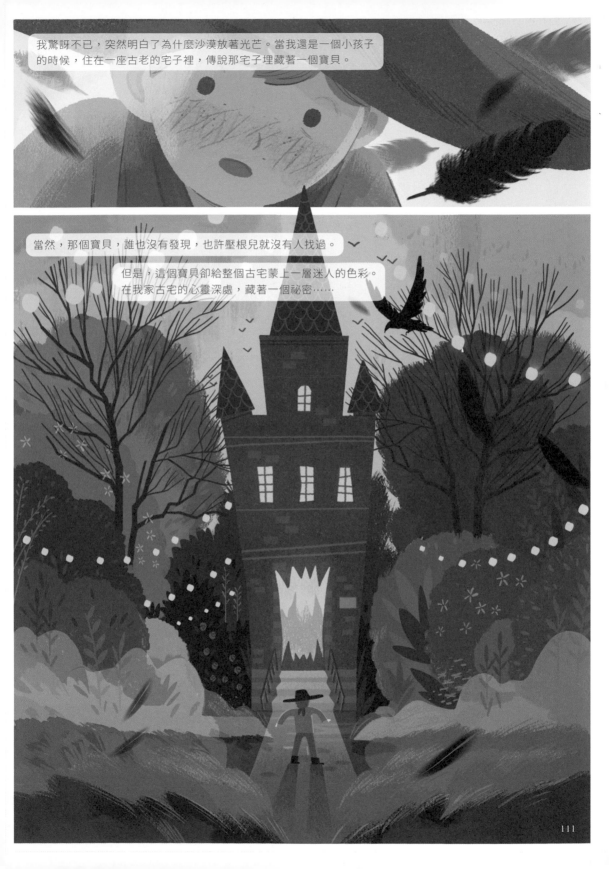

我驚訝不已，突然明白了為什麼沙漠放著光芒。當我還是一個小孩子的時候，住在一座古老的宅子裡，傳說那宅子埋藏著一個寶貝。

當然，那個寶貝，誰也沒有發現，也許壓根兒就沒有人找過。

但是，這個寶貝卻給整個古宅蒙上一層迷人的色彩。
在我家古宅的心靈深處，藏著一個祕密⋯⋯

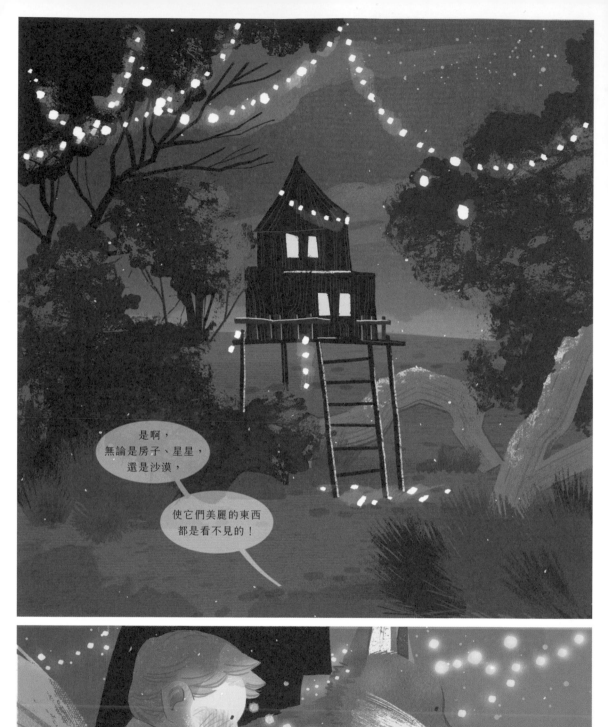

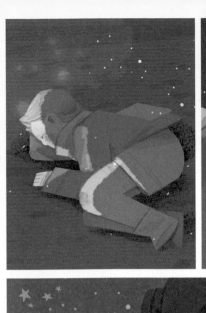

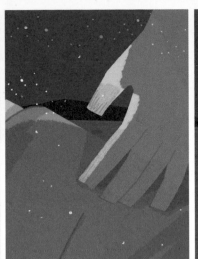

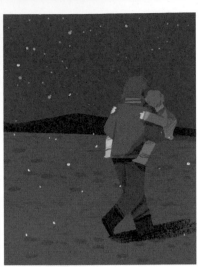

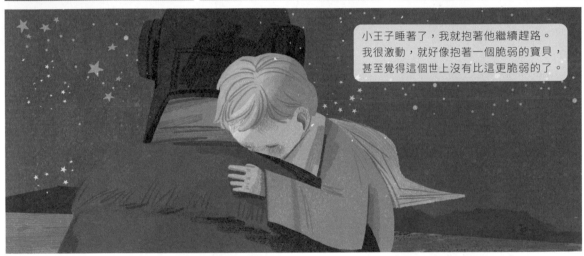

小王子睡著了，我就抱著他繼續趕路。
我很激動，就好像抱著一個脆弱的寶貝，
甚至覺得這個世上沒有比這更脆弱的了。

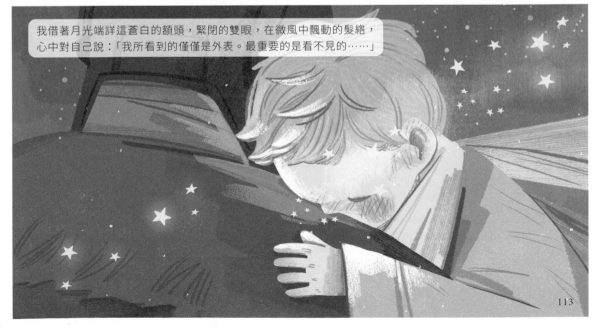

我借著月光端詳這蒼白的額頭，緊閉的雙眼，在微風中飄動的髮絡，
心中對自己說：「我所看到的僅僅是外表。最重要的是看不見的……」

113

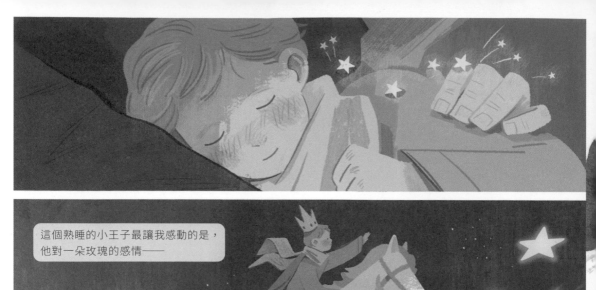

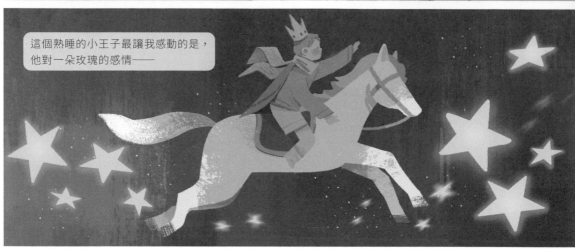

這個熟睡的小王子最讓我感動的是，
他對一朵玫瑰的感情——

甚至在他睡著了，那朵玫瑰花的影子，
仍像燈光一樣照亮他的生命……

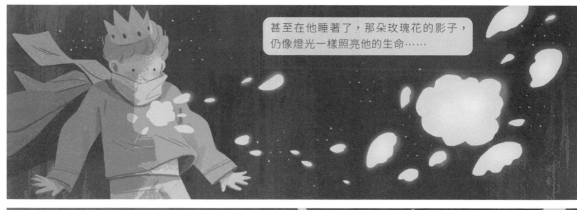

我意識到他比我想像的更脆弱。燈火必須
用心保護，因為一陣風就可能吹熄了它……

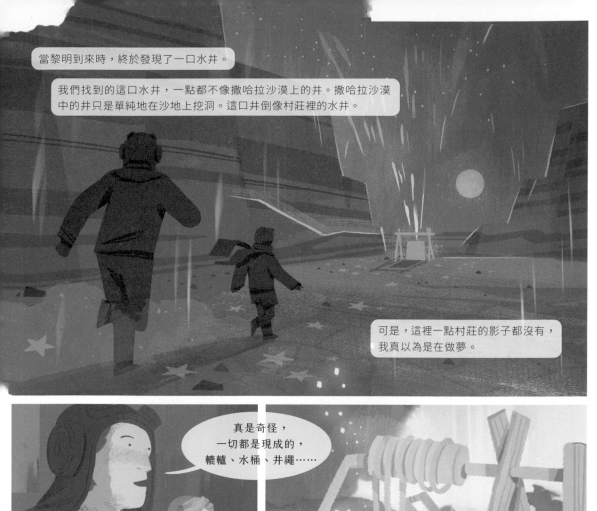

當黎明到來時，終於發現了一口水井。

我們找到的這口水井，一點都不像撒哈拉沙漠上的井。撒哈拉沙漠中的井只是單純地在沙地上挖洞。這口井倒像村莊裡的水井。

可是，這裡一點村莊的影子都沒有，我真以為是在做夢。

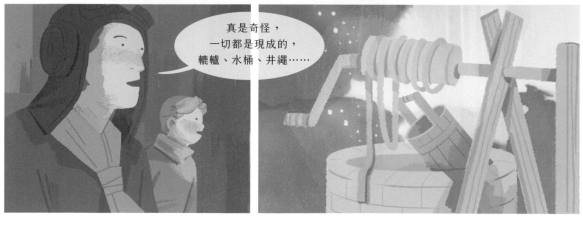

真是奇怪，一切都是現成的，轆轤、水桶、井繩……

他笑了，拿著繩子，轉動著轆轤。
轆轤吱吱呀呀作響，好似一支老風標，在沒風的日子裡沉睡了許久。

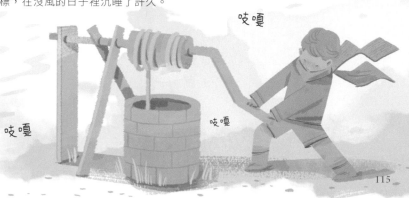

吱嘎

吱嘎

吱嘎

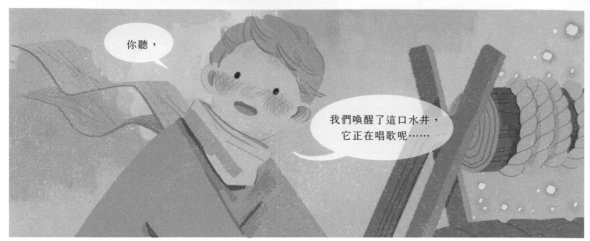

你聽，

我們喚醒了這口水井，
它正在唱歌呢⋯⋯

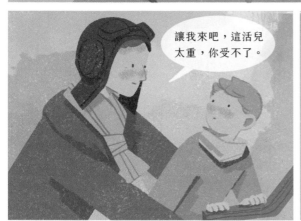

讓我來吧，這活兒
太重，你受不了。

我慢慢地把水桶提到井欄上，
把它穩穩地放在那裡。

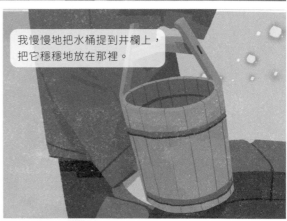

轆轤的歌聲縈繞在我的耳畔，
我從水桶裡盪漾的波紋中，看見了閃躍的太陽。

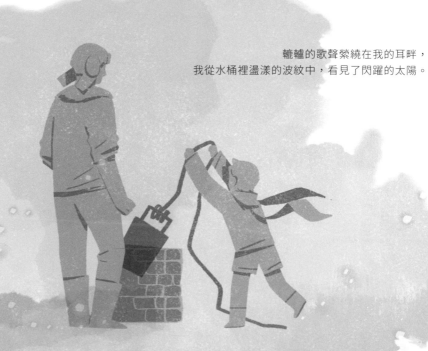

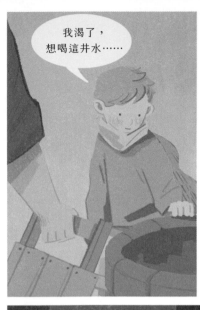

我渴了，
想喝這井水……

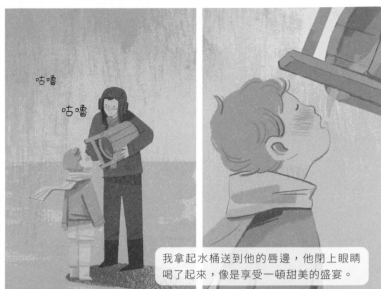

咕嚕

咕嚕

我拿起水桶送到他的唇邊，他閉上眼睛
喝了起來，像是享受一頓甜美的盛宴。

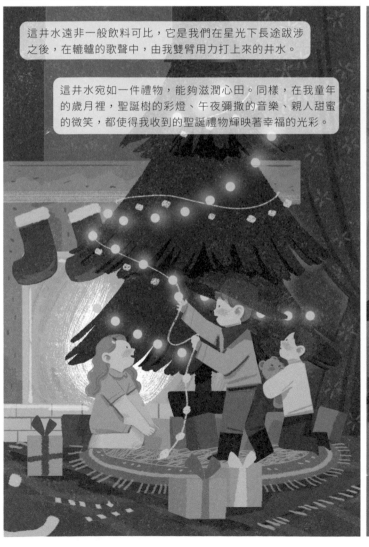

這井水遠非一般飲料可比，它是我們在星光下長途跋涉
之後，在轆轤的歌聲中，由我雙臂用力打上來的井水。

這井水宛如一件禮物，能夠滋潤心田。同樣，在我童年
的歲月裡，聖誕樹的彩燈、午夜彌撒的音樂、親人甜蜜
的微笑，都使得我收到的聖誕禮物輝映著幸福的光彩。

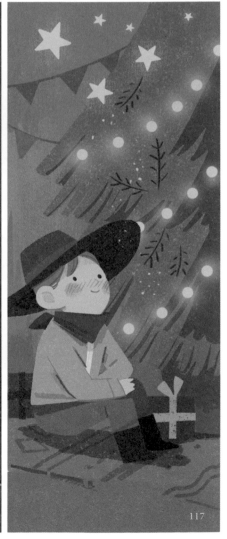

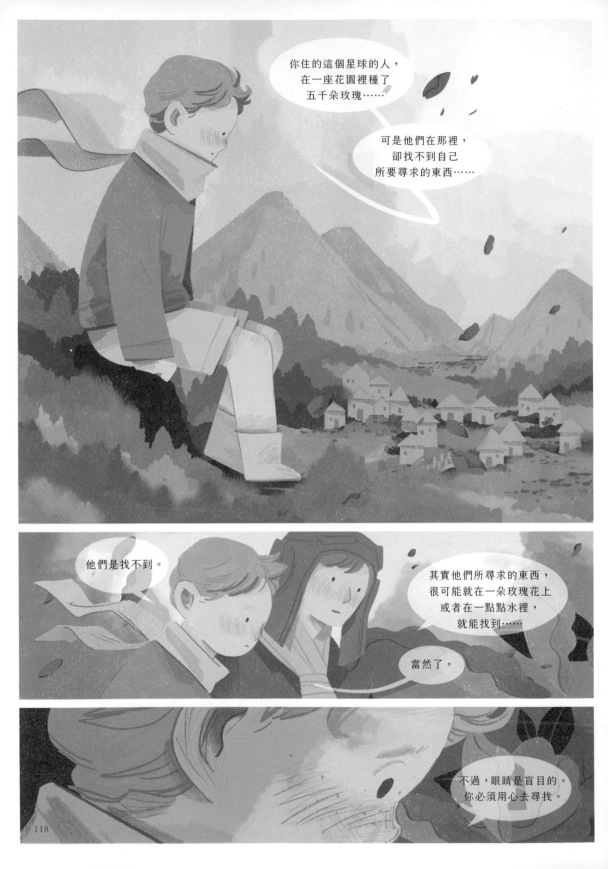

你必須信守承諾啊!

什麼承諾?

你知道⋯⋯就是給我的小綿羊畫一個嘴套⋯⋯我要對我的花兒負責啊!

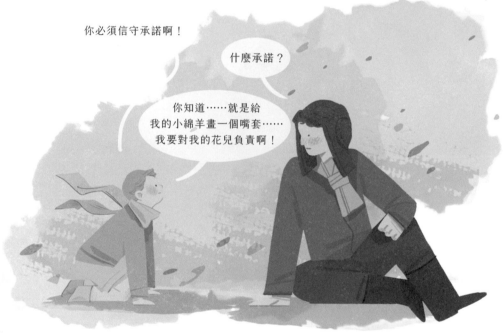

你畫的猴麵包樹,看起來像捲心菜。

哦!

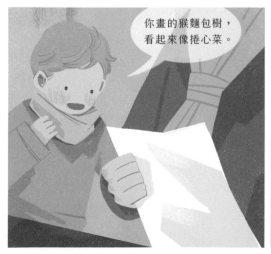

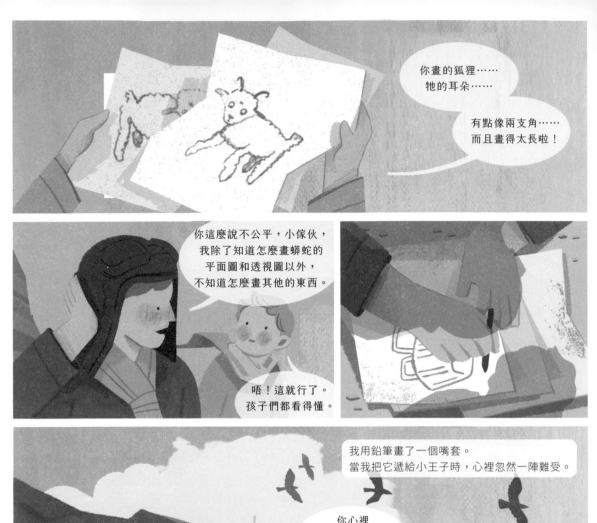

你畫的狐狸⋯⋯
牠的耳朵⋯⋯

有點像兩支角⋯⋯
而且畫得太長啦！

你這麼說不公平，小傢伙，
我除了知道怎麼畫蟒蛇的
平面圖和透視圖以外，
不知道怎麼畫其他的東西。

唔！這就行了。
孩子們都看得懂。

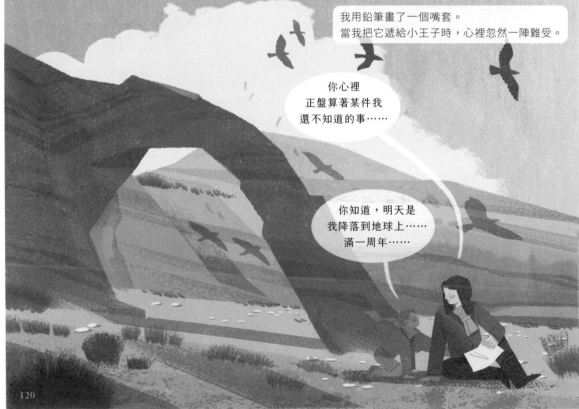

我用鉛筆畫了一個嘴套。
當我把它遞給小王子時，心裡忽然一陣難受。

你心裡
正盤算著某件我
還不知道的事⋯⋯

你知道，明天是
我降落到地球上⋯⋯
滿一周年⋯⋯

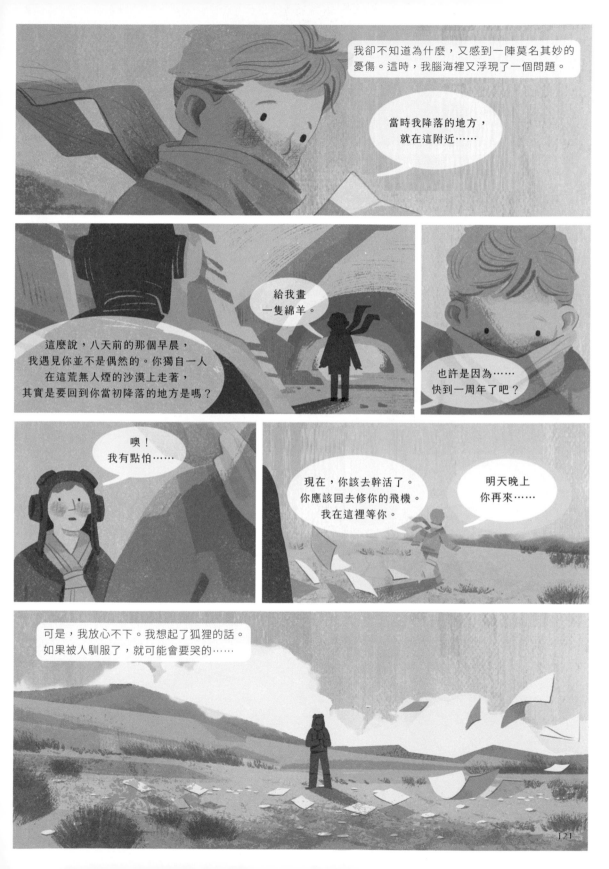

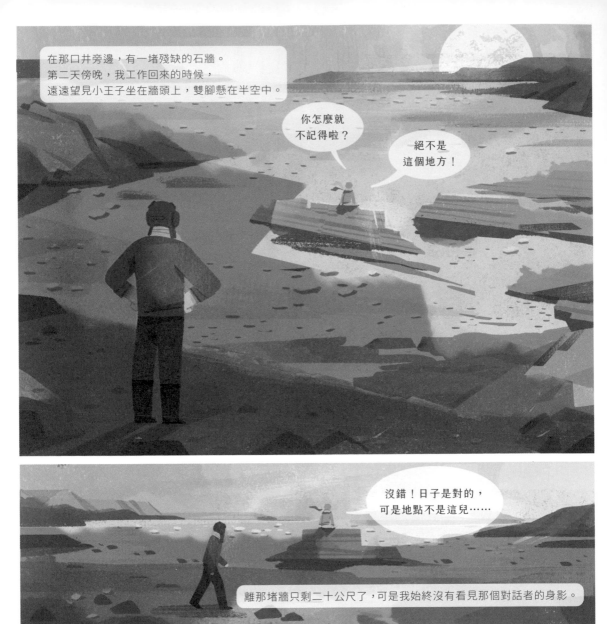

在那口井旁邊，有一堵殘缺的石牆。
第二天傍晚，我工作回來的時候，
遠遠望見小王子坐在牆頭上，雙腳懸在半空中。

你怎麼就
不記得啦？

絕不是
這個地方！

沒錯！日子是對的，
可是地點不是這兒……

離那堵牆只剩二十公尺了，可是我始終沒有看見那個對話者的身影。

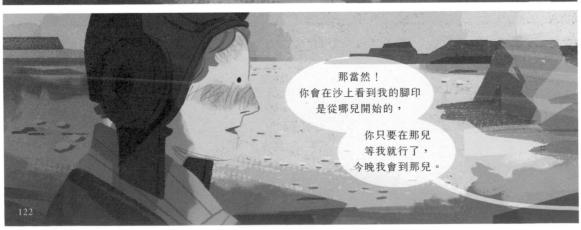

那當然！
你會在沙上看到我的腳印
是從哪兒開始的，

你只要在那兒
等我就行了，
今晚我會到那兒。

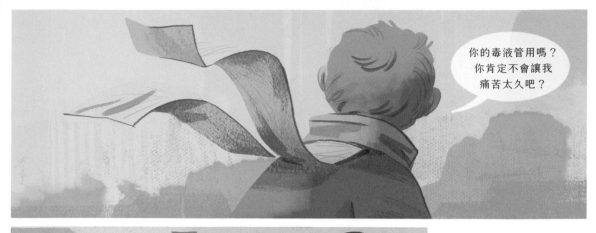

你的毒液管用嗎？
你肯定不會讓我
痛苦太久吧？

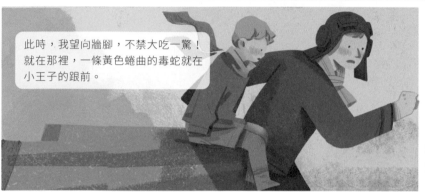

此時，我望向牆腳，不禁大吃一驚！
就在那裡，一條黃色蜷曲的毒蛇就在
小王子的跟前。

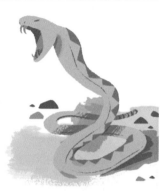

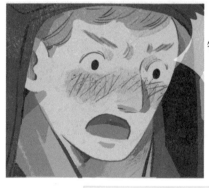

牠的毒液三十秒鐘
就能讓人斃命！

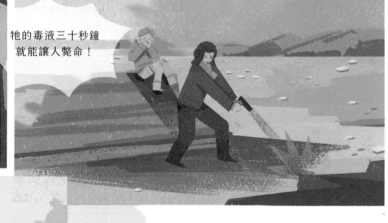

當我一邊後退一邊把手伸進口袋想掏出手槍，
發出的聲響驚動了那條蛇，
牠像一淌流動的泉水，一溜煙地從沙地上逃走，
不慌不忙地鑽進石縫中，發出輕微的像金屬般的聲響。

123

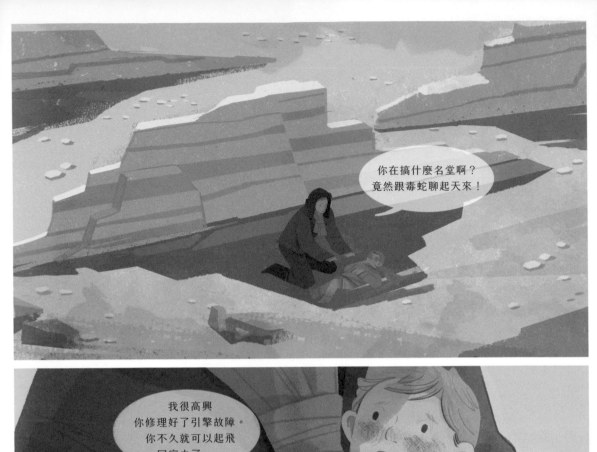

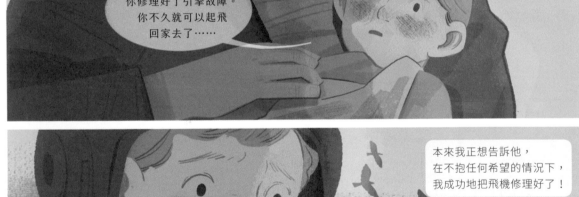

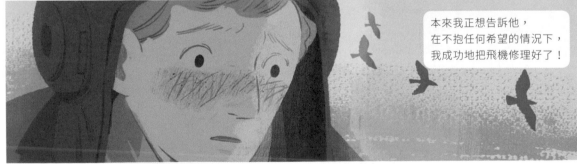

124

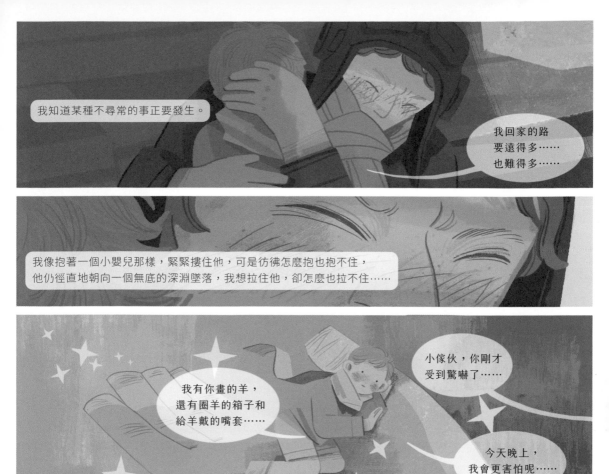

我知道某種不尋常的事正要發生。

我回家的路
要遠得多……
也難得多……

我像抱著一個小嬰兒那樣,緊緊摟住他,可是彷彿怎麼抱也抱不住,
他仍徑直地朝向一個無底的深淵墜落,我想拉住他,卻怎麼也拉不住……

我有你畫的羊,
還有圈羊的箱子和
給羊戴的嘴套……

小傢伙,你剛才
受到驚嚇了……

今天晚上,
我會更害怕呢……

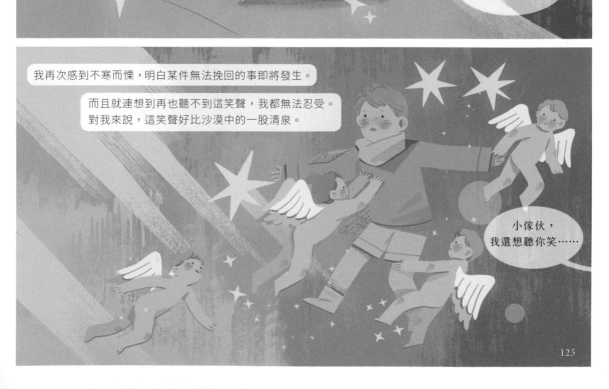

我再次感到不寒而慄,明白某件無法挽回的事即將發生。

而且就連想到再也聽不到這笑聲,我都無法忍受。
對我來說,這笑聲好比沙漠中的一股清泉。

小傢伙,
我還想聽你笑……

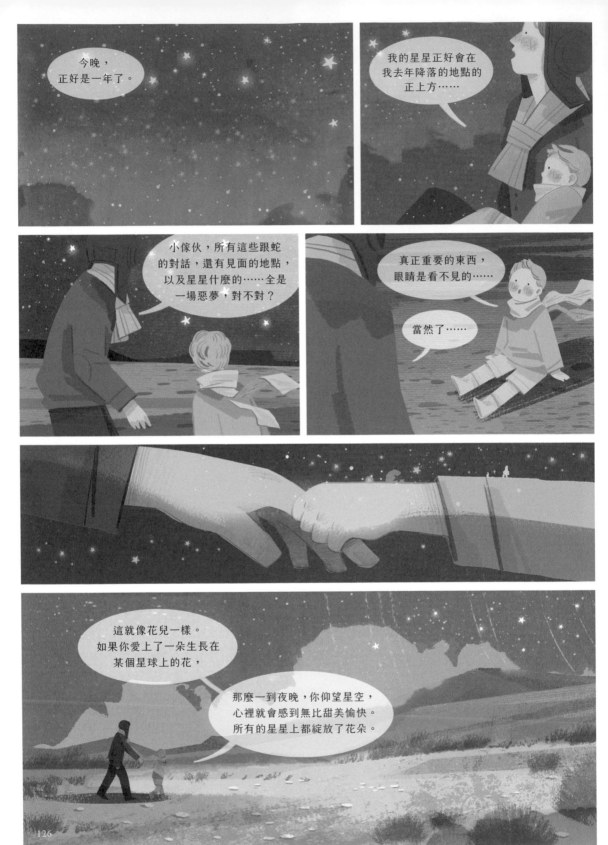

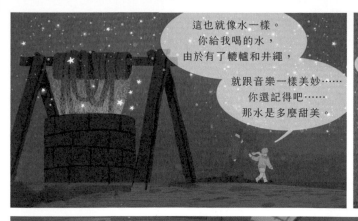

這也就像水一樣。
你給我喝的水，
由於有了轆轤和井繩，

就跟音樂一樣美妙……
你還記得吧……
那水是多麼甜美。

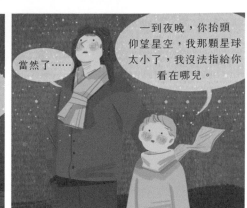

一到夜晚，你抬頭
仰望星空，我那顆星球
太小了，我沒法指給你
看在哪兒。

當然了……

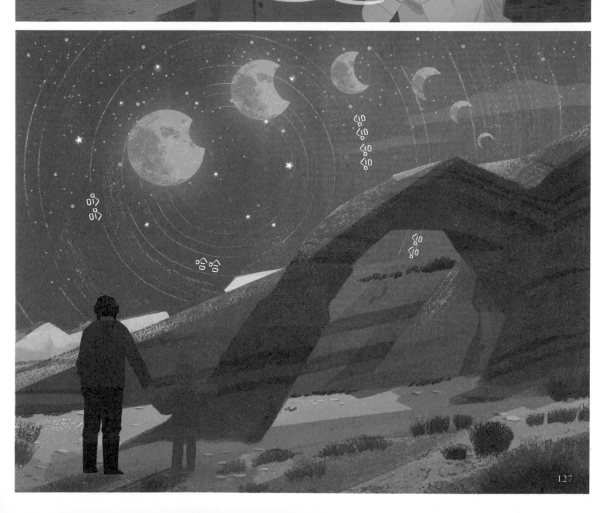

這樣更好，在你看來，
我那顆星就是繁星中的一顆，
這樣一來，你就愛看
所有的星星了……

這些星星全都是
你的朋友了。

哈哈

哈哈

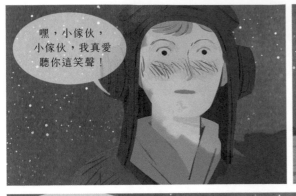

嘿，小傢伙，小傢伙，我真愛聽你這笑聲！

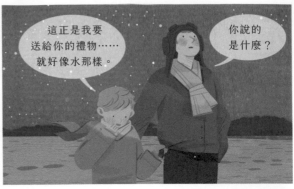

這正是我要送給你的禮物……就好像水那樣。

你說的是什麼？

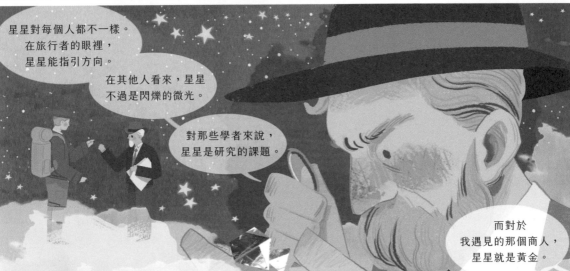

星星對每個人都不一樣。在旅行者的眼裡，星星能指引方向。

在其他人看來，星星不過是閃爍的微光。

對那些學者來說，星星是研究的課題。

而對於我遇見的那個商人，星星就是黃金。

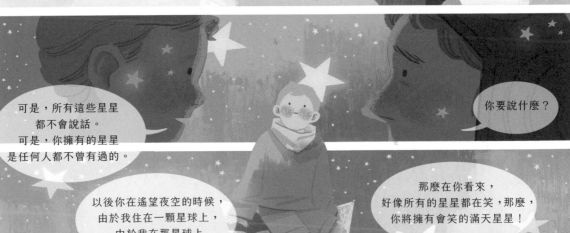

可是，所有這些星星都不會說話。可是，你擁有的星星是任何人都不曾有過的。

你要說什麼？

以後你在遙望夜空的時候，由於我住在一顆星球上，由於我在那星球上發出笑聲，

那麼在你看來，好像所有的星星都在笑，那麼，你將擁有會笑的滿天星星！

那麼，在你撫平傷痛之後，你會因為認識了我而感到高興。

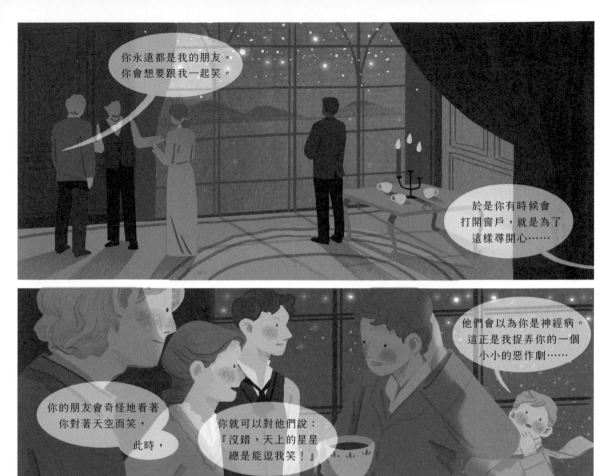

你永遠都是我的朋友。
你會想要跟我一起笑。

於是你有時候會
打開窗戶，就是為了
這樣尋開心……

他們會以為你是神經病。
這正是我捉弄你的一個
小小的惡作劇……

你的朋友會奇怪地看著
你對著天空而笑，
此時，

你就可以對他們說：
『沒錯，天上的星星
總是能逗我笑！』

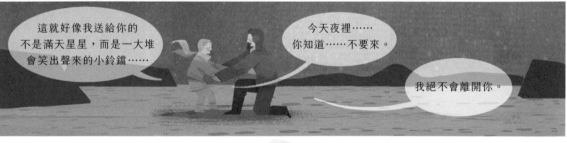

這就好像我送給你的
不是滿天星星，而是一大堆
會笑出聲來的小鈴鐺……

今天夜裡……
你知道……不要來。

我絕不會離開你。

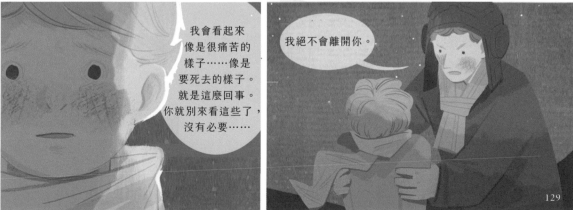

我會看起來
像是很痛苦的
樣子……像是
要死去的樣子。
就是這麼回事。
你就別來看這些了，
沒有必要……

我絕不會離開你。

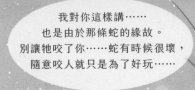

我對你這樣講……
也是由於那條蛇的緣故。
別讓牠咬了你……蛇有時候很壞，
隨意咬人就只是為了好玩……

對了，
牠再咬第二口的時候，
已經沒有毒液了……

我絕不會離開你。

那天夜裡，我沒看見他離開，

他悄無聲息地走了。

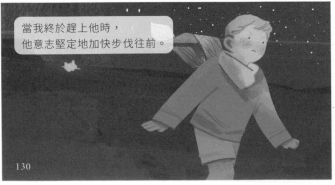

當我終於趕上他時，
他意志堅定地加快步伐往前。

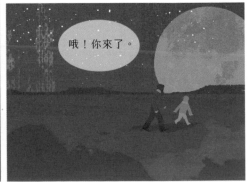

哦！你來了。

130

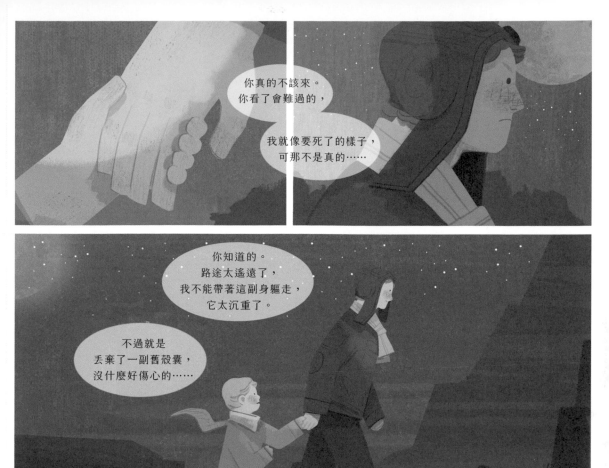

你真的不該來。
你看了會難過的，

我就像要死了的樣子，
可那不是真的⋯⋯

你知道的。
路途太遙遠了，
我不能帶著這副身軀走，
它太沉重了。

不過就是
丟棄了一副舊殼囊，
沒什麼好傷心的⋯⋯

我還是沉默不語。

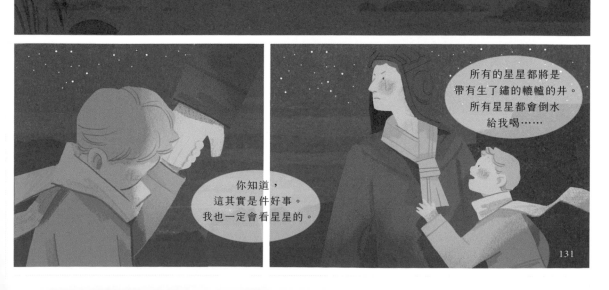

所有的星星都將是
帶有生了鏽的轆轤的井。
所有星星都會倒水
給我喝⋯⋯

你知道，
這其實是件好事。
我也一定會看星星的。

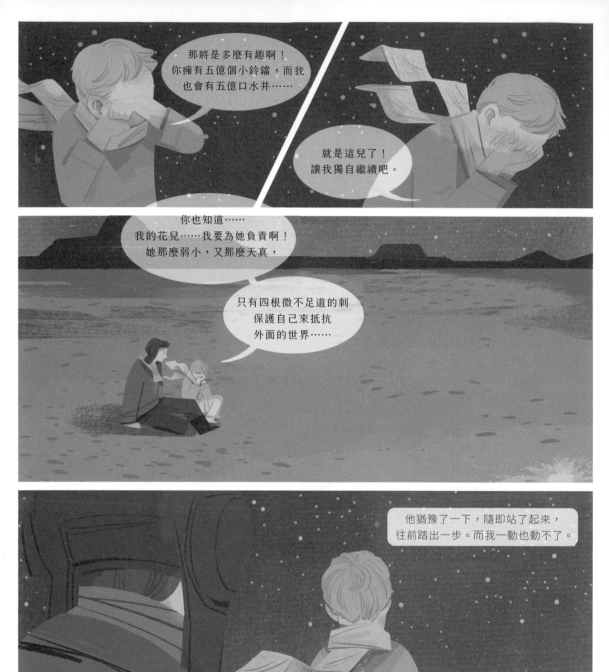

除了一道黃光在他的腳踝閃過，什麼也沒有。
那一刹那間，他沒有動，也沒有叫出聲來，

就像一棵樹那樣，緩慢地倒下，
甚至連一點聲音都沒有，因爲沙地的關係。

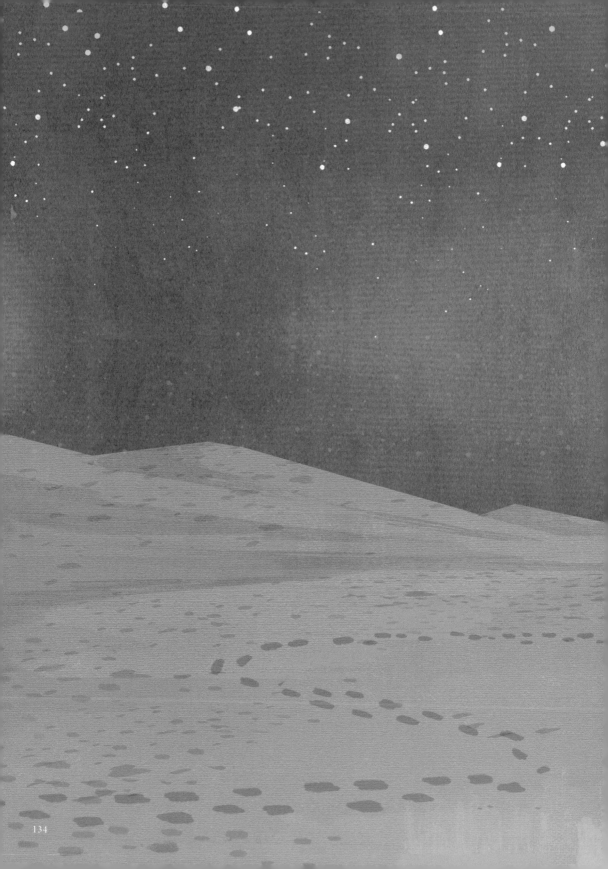

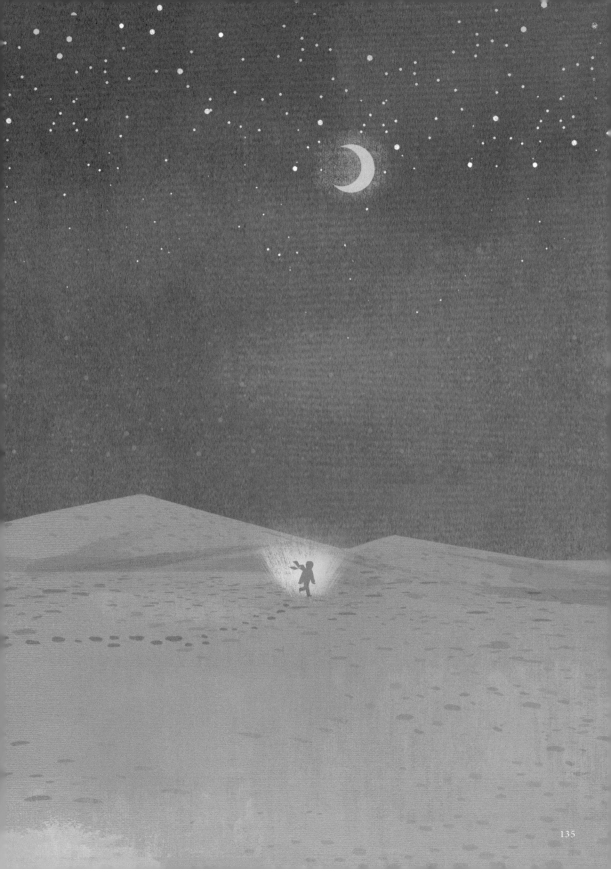

當然，現在說起來，已經是六年前的事兒了……
我還從來沒有向別人講過這個故事。

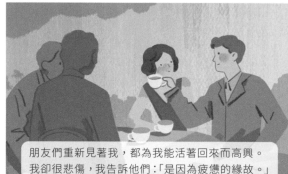

朋友們重新見著我，都為我能活著回來而高興。
我卻很悲傷，我告訴他們：「是因為疲憊的緣故。」

如今，我憂鬱的心情算是稍微紓解了。
就是說……還沒有完全振作起來。
但是，我相信他已經回到了他的星球，

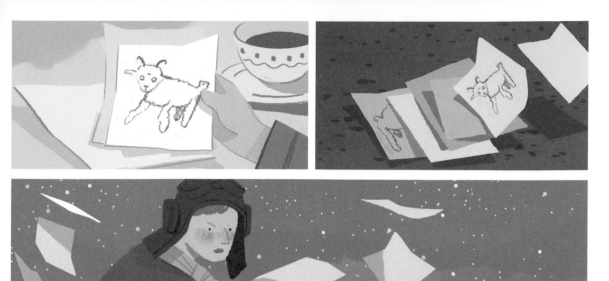

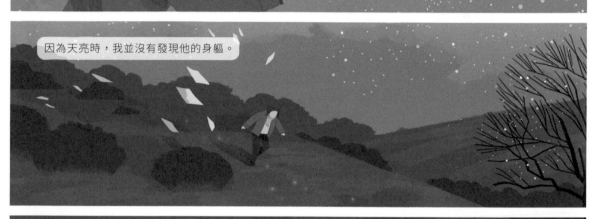

因為天亮時，我並沒有發現他的身軀。

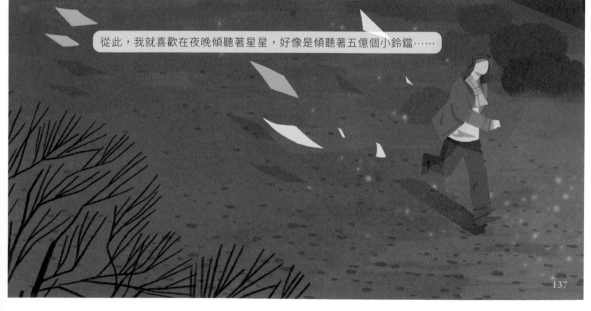

從此，我就喜歡在夜晚傾聽著星星，好像是傾聽著五億個小鈴鐺……

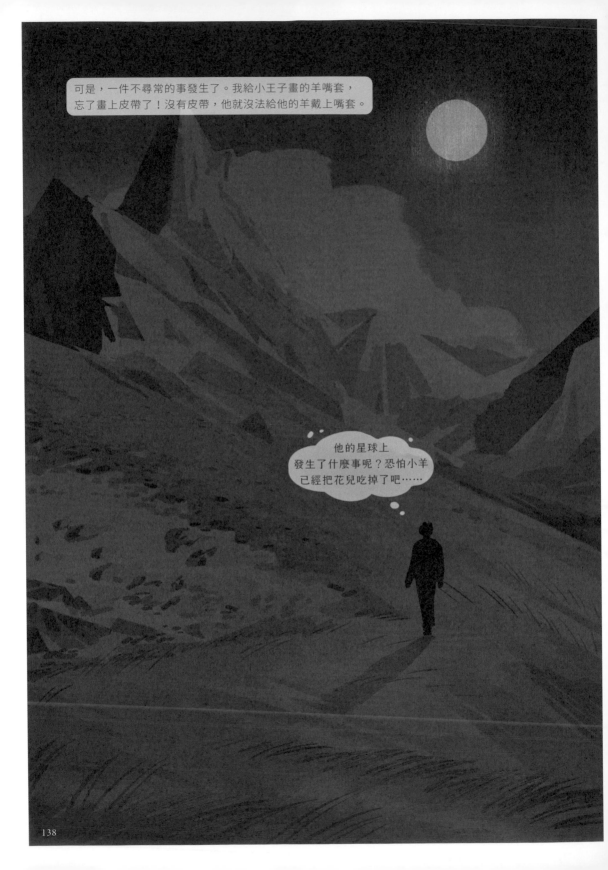

可是，一件不尋常的事發生了。我給小王子畫的羊嘴套，
忘了畫上皮帶了！沒有皮帶，他就沒法給他的羊戴上嘴套。

他的星球上
發生了什麼事呢？恐怕小羊
已經把花兒吃掉了吧……

可是我又轉念一想：「肯定不會，小王子都會拿玻璃罩子罩住他的花，而且時時盯著他的羊……」這樣一想，我就又高興起來，所有的星星都笑得好甜美。

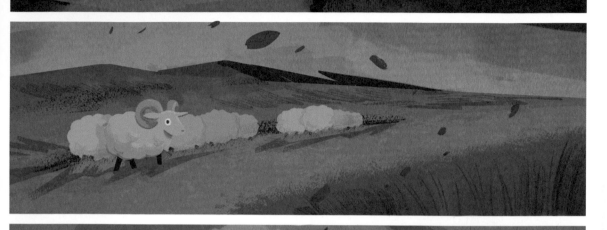

有時候，我又會這麼想：「人總免不了會有疏忽的時候，那就糟了！說不定哪天晚上，他忘了把花兒罩住，或者小羊夜裡不聲不響地偷偷溜出來……」這樣一想，所有那些小鈴鐺都變成淚珠了！

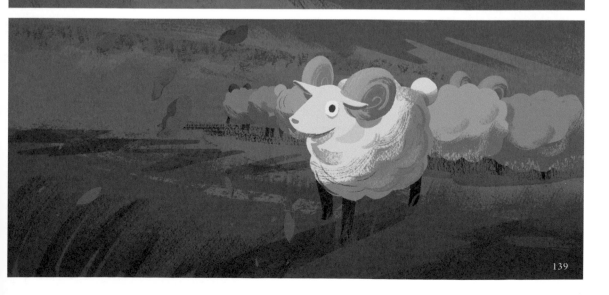

這正是一個極大的奧祕。假如在某個我們不知道的地方，有一隻我們從未見過的羊，
牠到底吃了一朵玫瑰花，或是沒有吃掉一朵玫瑰花，
這對我以及你們這些也喜歡小王子的人來說，整個宇宙就大不一樣了……

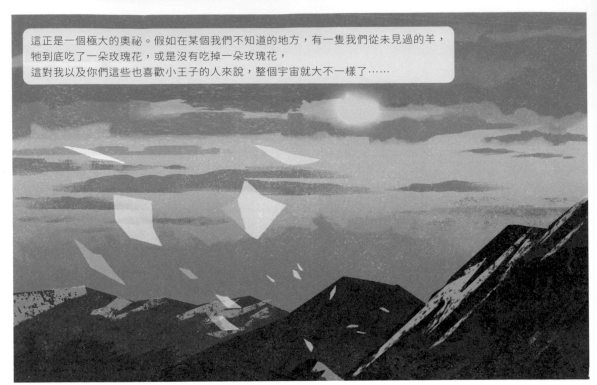

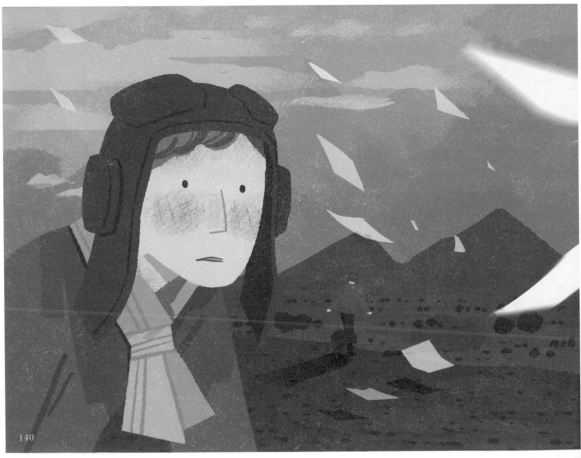

請你們仰望天空，問問自己：「羊究竟是吃了還是沒有吃掉花呢？」
那麼你們就會發現，所看到的一切都變了樣了……
然而，任何大人永遠都理解不了，這個問題有多麼重要！

在我看來，是地球上最美麗也是最令人傷心的地方了。
它跟前一頁畫的都是同一個地方，我之所以又再畫一遍，是為了讓你再看清楚。
這裡，就是小王子在地球上出現，然後又消失的地方。

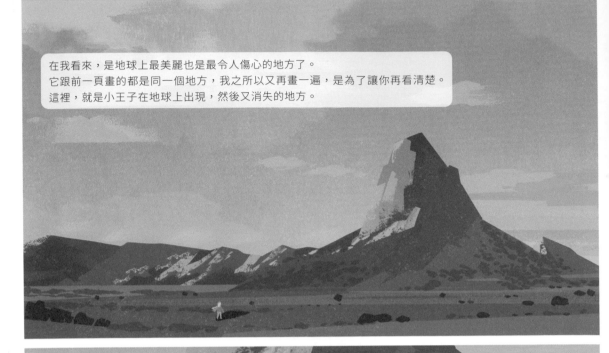

如果你恰巧經過這裡，我懇求你，千萬不要匆匆走過，請你就在那顆星星底下等一等！

如果這時候，有個小男孩朝你走來，

總是咯咯地笑，還有一頭金髮，也不回答你的問話，那麼你一定能猜出來他是誰。

如果真是這樣，請你幫個忙，不要讓我一直這麼憂傷，趕快寫信告訴我：他回來了⋯⋯

安東尼・聖修伯里
Antoine de Ssint-Exupéry (1900 - 1944)

法國貴族後裔、作家、詩人和飛行先鋒，獲得了法國數項最高榮譽的文學獎項，以及美國國家圖書獎。他最為人所知的是創作了風靡全球的《小王子》，以及《南方信件》、《夜間飛行》、《風沙星辰》等書。在《小王子》出版一年後，在一九四四年七月三十一日執行一次偵察任務時失蹤。

吳小鷺

1995 年 12 月生，目前在北京生活和工作。
2018 年畢業於北京電影學院，動畫學院，漫畫糸，
漫畫作品參展全國美展、abc 藝術書展、全國動漫美術作品展、香港獨立漫畫聯展等，
曾獲金海豚獎、站酷評審特別獎，
2019 年憑藉《小王子》獲得「金海豚獎」銀獎。

李玉民

首都師範大學教授，教學之餘，從事法國純文學翻譯二十餘年，是法國文學作品的主要中文譯者之一，主要譯作有《鐘樓怪人》、《悲慘世界》、《三劍客》和《基度山恩仇記》。

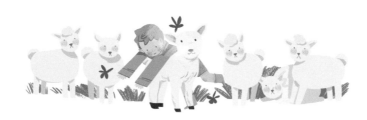

Fairy Tale 幻想之丘 02

小王子 Le Petit Prince

作　　　者	文／安東尼‧聖修伯里；編繪／森雨漫、吳小鷺
譯　　　者	李玉民
封面設計、內文排版	張新御
責任編輯	李岱樺　**總編輯**　林獻瑞

社　　　長	郭重興　**發行人**　曾大福
業務平台	總經理／李雪麗　副總經理／李復民
	實體通路暨直營網路書店組／林詩富、陳志峰、郭文弘、賴佩瑜、王文賓、周宥騰
	海外暨博客來組／張鑫峰、林裴瑤、范光杰
	特販組／陳綺瑩、郭文龍
	印務部／江域平、黃禮賢、李孟儒
出 版 者	好人出版／遠足文化事業股份有限公司
	新北市新店區民權路 108 之 3 號 6 樓
	電話 02-2218-1417#1260　**傳真** 02-2218-0727
發　　　行	遠足文化事業股份有限公司　新北市新店區民權路 108 之 4 號 8 樓
	電話 02-2218-1417　**傳真** 02-8667-1065
	電子信箱 service@bookrep.com.tw　**網址** http://www.bookrep.com.tw
	郵撥帳號 19504465 遠足文化事業股份有限公司
	讀書共和國客服信箱：service@bookrep.com.tw
	讀書共和國網路書店：www.bookrep.com.tw
法律顧問	華洋法律事務所　蘇文生律師
印　　　製	中原造像股份有限公司

出版日期	2023 年 1 月　初版二刷
定　　　價	580 元
Ｉ Ｓ Ｂ Ｎ	9786269656547 (精裝書)
	9786269656561 (電子書 PDF)　　9786269656554 (電子書 EPUB)

本作品中文繁體版由四川一覽文化傳播廣告有限公司代理，經果麥文化傳媒股份有限公司授予遠足文化事業股份有限公司（好人出版）獨家發行，非經書面同意，不得以任何形式，任意重製轉載。

國家圖書館出版品預行編目 (CIP) 資料

小王子 / 安東尼 . 聖修伯里著；吳小鷺繪；李玉民譯 .
-- 初版 . -- 新北市：遠足文化事業股份有限公司好
人出版：遠足文化事業股份有限公司發行 , 2022.11
144 面；17*23*1.4 公分 . -- (Fairy tale 幻想之丘；2)
譯自：Le petit prince.
ISBN 978-626-96565-4-7(精裝)

1.CST: 漫畫

947.41　　　　　　　　　　　　111017227

BOOK REPUBLIC
讀書共和國出版集團